美育简本

中国书法

一〇〇问

祝唯慵 著　福建美术出版社 编

海峡出版发行集团
THE STRAITS PUBLISHING & DISTRIBUTING GROUP
福建美术出版社

图书在版编目（CIP）数据

中国书法 100 问 / 祝唯慵著 ; 福建美术出版社编
. -- 福州 : 福建美术出版社 , 2023.5（2024.6 重印）
（美育简本）
ISBN 978-7-5393-4306-8

Ⅰ . ①中… Ⅱ . ①祝… ②福… Ⅲ . ①汉字－书法－
中国－古代－问题解答 Ⅳ . ① J292.1-44

中国版本图书馆 CIP 数据核字 (2021) 第 259589 号

美育简本·中国书法 100 问

祝唯慵　著 / 福建美术出版社　编

出 版 人	黄伟岸
责任编辑	郑　婧
封面设计	侯玉莹
版式设计	李晓鹏　陈　秀

出版发行	福建美术出版社
地　　址	福州市东水路 76 号 16 层
邮　　编	350001
网　　址	http://www.fjmscbs.cn
服务热线	0591-87669853（发行部）　87533718（总编办）
经　　销	福建新华发行（集团）有限责任公司
印　　刷	福州印团网印刷有限公司
开　　本	889 毫米 ×1194 毫米　1/32
印　　张	6.25
版　　次	2023 年 5 月第 1 版
印　　次	2024 年 6 月第 2 次印刷
书　　号	ISBN 978-7-5393-4306-8
定　　价	45.00 元

公众号　　艺品汇

天猫店　　拼多多

《美育简本》系列丛书编委会

总策划

郭 武

主 任

郭 武

副主任

毛忠昕　　陈 艳　　郑 婧

编 委（按姓氏笔画排序）

丁铃铃　　毛忠昕　　陈 艳

林晓双　　郑 婧　　侯玉莹

郭 武　　黄旭东　　蔡晓红

本书编写

祝唯慵（著）

目　录

何以成书法？
　　——书法的形成与书写工具的演变之问

001　　1. "书画同源"，那么"书"与"画"是从何时开始"分

　　　　　家"的？

003　　2. 我国最早的文字是什么时候产生的？

004　　3. 早期的文字是如何发展的？

006　　4. 为什么汉字没有拼音化？

007　　5. 第一个发现甲骨文的人是谁？他是怎么发现的？

008　　6. 现代人能认得几个甲骨文？知道它们都记载了什么内

　　　　　容吗？

010　　7. 为什么甲骨文自周朝后就没落了？

011　　8. "文"与"字"是一个意思吗？

012　　9. 毛笔是何时出现的？写书法应如何选用毛笔？

014　　10. 初学书法宜选什么字体？

015 11. 楷书写快了就是行书、行书写快了就是草书，对吗？

016 12. 草书总是写得龙飞凤舞，所以草书可以随意挥洒线条，

 对吗？

017 13. 书写大字就是把小字放大吗？

018 14. 竹简和纸是怎么出现的？

020 15. 书法从何时起成为一种艺术门类？

021 16. "简"都是竹子做的吗？

023 17. "汗青""杀青"这两个词是怎么来的？

024 18. "刀笔吏"是什么人？

026 19. 竹简的产生对中华文明的影响有多大？

028 20. 汉字是怎么从"长"到"扁"再到"方"的？

030 21. 你能分得清"碑"与"帖"吗？

032 22. 碑石是以"块"为单位的吗？

书体何其美？
——书体的种类与发展变迁之问

033 23. 小篆是如何出现的？

036 24. 小篆美在哪里？

037 25. 历史上具有代表性的小篆碑文有哪些？

038 26. 篆书为什么会被隶书取代？

039 27. "隶变"带来了哪些变化？

041 28. 为什么说《熹平石经》是隶书的集大成者？

043 29. 什么是飞白书？

045 | 30. 草书是如何产生的？

047 | 31. 章草的名称是怎么来的？

048 | 32. 你知道我国现存最早的名家墨迹是哪件吗？

049 | 33. 赵壹的《非草书》是如何批评草书的？

051 | 34. 狂草是怎么出现的？

052 | 35. 行书是在楷书的基础上发展起来的吗？

053 | 36. 魏晋时期的人为什么崇尚书法？

054 | 37.《兰亭集序》的高妙之处在于无一相同的 20 个"之"字吗？

056 | 38.《兰亭集序》有着怎样的前世今生？

057 | 39.《定武兰亭碑》有着怎样的曲折经历？

059 | 40.《祭侄文稿》成为"天下第二行书"只是因为它情感浓烈吗？

062 | 41. 楷书是怎么出现的？隶书发展到楷书发生了哪些变化？

064 | 42. 魏碑是怎么产生的？

065 | 43. 魏碑只是碑吗？

071 | 44.《千字文》是怎么来的？

074 | 45.《瘗鹤铭碑》有着怎样的身世之谜？

077 | 46.《爨宝子碑》压过豆腐吗？

079 | 47.《爨龙颜碑》是通什么碑？

080 | 48. 楷书为什么在唐代成熟？

081 | 49. 唐代的经典楷书作品有哪些？

084 | 50. 小楷《灵飞经》的作者究竟是谁？

3

086　51. 小楷《灵飞经》花落谁家？

088　52. 瘦金体是怎么出现的？

091　53. 宋朝人的书法为什么"尚意"？

094　54. "苏黄米蔡"中的蔡襄是"备胎"吗？

096　55. 清朝为何兴起碑学？

何以成书家?
——书法家的学书经历与成就之问

097　56. 第一位章草大家是谁？

098　57. 崔瑗是何许人？

099　58. 为什么我们今天把练习书法叫作"临池"？

101　59. 张芝为什么会被称作"草圣"？

103　60. 蔡邕在书法理论上有什么贡献？

106　61. 钟繇曾经为得到书论盗过墓吗？

108　62. 钟繇是如何修炼成为一代宗师的？

110　63. 为什么说钟繇的楷书对王羲之有很大的影响？

111　64. 王羲之是如何修炼成一代"书圣"的？

113　65. 王羲之出身于怎样的书法世家？

114　66. 为什么王羲之的作品已无真迹传世？

116　67. 王献之的艺术成就有多高？

118　68. 王羲之的后人中临王献之作品几乎可以乱真的是谁？

119　69. "退笔成冢"出自什么典故？

121　70. 欧阳询是如何修炼成书法大家的？

124 | 71. 虞世南在后世的影响为何不如唐时?

126 | 72. 虞世南有哪些精彩的书论思想?

128 | 73. 褚遂良有什么特别的学书经历?

130 | 74. 什么叫"锥画沙,印印泥"?

132 | 75. 薛稷在书法上有什么特殊贡献?

134 | 76. 孙过庭的《书谱》有哪些未解之谜?

137 | 77. 唐代陆柬之为行书带来了怎样的发展?

139 | 78. 李邕的书法为啥那么受欢迎?

141 | 79. 狂草大家张旭也写楷书吗?

143 | 80. 怀素有着怎样的传奇人生?

145 | 81. 颜真卿早年有着怎样的学书经历?

149 | 82. 柳公权如何"历仕七朝"?

152 | 83. 杨凝式如何装疯卖傻?

154 | 84. 蔡襄为什么被苏东坡评为"本朝第一"?

156 | 85. 苏轼的书法有何过人之处?

157 | 86. 黄庭坚的书法老师是苏轼吗?

159 | 87. 米芾为何自称"刷字"?

161 | 88. 南宋张即之的书法有何特别之处?

163 | 89. 对赵孟頫的评价为何会出现两极分化现象?

165 | 90. 鲜于枢如何参悟笔法?

167 | 91. 康里巎巎如何推动汉文化发展?

170 | 92. 祝允明的草书特点是什么?

172 | 93. 文徵明对待书法的态度有多虔诚?

175 | 94. 徐渭的书法为何狂放不羁？

177 | 95. 董其昌为何发奋学书？

179 | 96. 傅山的"四宁四毋"书法理论是什么？

180 | 97. 刘墉的笔下真的没有古人之风吗？

182 | 98. 邓石如的篆书有什么特点？

185 | 99. 伊秉绶的隶书如何做到入古出新？

187 | 100. 康有为为何尊碑抑帖？

189 | 参考文献

何以成书法?

——书法的形成与书写工具的演变之问

1. "书画同源",那么"书"与"画"是从何时开始"分家"的?

中国上古有仓颉造字的传说,就像唐代张怀瓘在《书断》中所说:"颉首有四目通于神明,仰观奎星圜曲之势,俯察龟文鸟迹之象,博采众美,合而为字。"但是我们相信,文字应该是经过漫长的发展过程逐渐形成的,绝不会是一人一时的成果。

语言的出现是远远早于文字的,在漫长的时间里面,语言能够满足人们传递信息的需要。但是当原始社会发展到一定阶段,出现了更大的部落、更复杂的社会协作关系、更多的事务性沟通和交流时,刻画符号(文字)的产生就显得非常必要。凡事在最开始的时候总是充满混沌的。唐

图 1-1　集古像赞(仓颉人物形象)
明·孙承恩撰,明嘉靖十五年
(1536)刊本,日本内阁文库藏

图 1-2 商周铭文
摘自宋·薛尚功撰《历代钟鼎彝器款识法帖》

代张彦远的《历代名画记》中便提出"书画同体而未分"，元代赵孟頫则提出"书画同源"，意思是中国书法与中国绘画关系密切、同根同源。《说文解字》中提道："象形者，画成其物，随体诘诎，日月是也。"即指把具体的事物以绘画形式表现出来，便成了文字。因此，我们的文字和绘画是由共同的源头发展而来的。在最开始，"书（文）"与"画"是很难拆分的。

但是不论这个过程有多么艰难与漫长，终于有一天，就像我们今天看到的，"书"与"画"最终还是"分家"了，走上了各自不同的发展道路。南北朝时期的颜延之曾经说过："图载之意有三：一曰图理，卦象是也；二曰图识，字学是也；三曰图形，绘画是也。""图"分化成三个方向："图理"就是卦象，用来沟通天地；"图识"就是文字，用来描述天地；"图形"就是绘画，用来呈现天地。可见当时"书"与"画"便已"分家"了。

2. 我国最早的文字是什么时候产生的?

目前发现的早期成熟文字记录主要来自距今 3500 年左右的商朝甲骨文和金文,我们不难发现,它们一定是经过漫长发展的结果。

关于文字产生的时间,更早的证据不多,但是也有相关的考古发现,比如在 1992 年初,中国的考古工作者在山东省邹平县(现山东省邹平市)苑城乡丁公村发现了一件龙山文化刻字陶片。这个陶片长 4.6 厘米至 7.7 厘米,宽约 3.2 厘米,厚 0.35 厘米。陶片上现存文字计 5 行 11 个字,除右起第一行为 3 个字之外,其余 4 行每行均为 2 个字。整体看这 11 个字,笔画流畅、排列规则,刻工也比较纯熟,有一定的章法,显然已经是比较成熟的文字。这一发现把我国文字出现的时间提前了约 800 年,也就是距今 4300 年左右。因此可以说,文字是在经历了龙山文化等新石器时代的刻画符号的积累后,渐渐发展成熟的,至商代形成了一套以象形文字为主的文字符号系统。

图 2-1 龙山文化丁公刻字陶片
现藏于山东大学博物馆

图 2-2 丁公陶文摹本(摘自
《山东丁公龙山时代文字解读》
《考古》1994 年第 1 期)

3. 早期的文字是如何发展的?

放眼全世界,文字发展的源头都是图画。现代研究推测,原始人类在很长一段时间内不能理解 10 以上的数字,所以会用头发表示数量很多的意思,用太阳表示很热的意思。他们的提炼、概括、总结能力如此之差,以至于当他们打猎打到一头野牛回来的时候,如果想把这个事情记录下来,就只能用燃烧过的木炭,或者赤铁矿粉末,再或者干脆用利器在居住的山洞墙壁上刻画出一头牛的样子,如果猎到一匹马或者一只羊,做法也是一样。

今天世界各地都发现了古代的岩画。这些绘画就有部分的文字功能,它们是象形文字的前身——图画文字。

这些图画文字随着时间的推移,逐渐简化和抽象化,变成了象形文字。我们放大视野,几乎所有文明的文字在诞生之初,

图 3-1　科纳海岸史前石刻

都符合象形的原理。埃及早期的象形文字、玛雅文字以及中国的甲骨文，都类似于象形文字。

后来象形文字发生了变化，逐渐向拼音化发展。为了使表述的范围更广、包含的内容更多，文字的笔画变得越来越复杂，就像我们的大篆、小篆。但是当需要向更多的人传递信息的时候，文字就有了简化的需求，毕竟越简单的东西越能够让人接受。这就是文字发展的普遍逻辑，一般不是按照个人意志转化的。这种简化的极端结果就是拼音化。

为什么拼音化的文字就简单呢？因为文字是伴随语言发展的，而且语言的形成要远远早于文字，文字只是一种用于记录语言的符号，所以最简化的文字就是用一些表音的字母直接把口语拼写出来，这样最便于学习和识读，因此世界上绝大多数文字都经历了从"图画文字"到"象形文字"再到"拼音文字"的过程。而汉字是个例外。

图 3-2　印第安原始岩画

4. 为什么汉字没有拼音化？

从各种记录可以发现，世界文字的发展基本是从"图画文字"到"象形文字"再到"拼音文字"，而汉字能成为世界上唯一还在使用的象形文字，主要有三大原因：汉字造字方法的丰富、中央政府统一的文字推广和书法审美的需求。

这其中书法艺术的影响不可忽视，隶书以后的汉字，其字形的每一步变化都有书法家的深度参与，可以说，是书法家按照书法审美的要求主导了汉字的发展方向。我们的汉字没有被简化成拼音文字，是因为拼音文字缺乏审美的丰富性。文字简化肯定有简化的好处，但是从艺术的角度上讲，若它不够复杂，那么它可以变化和发挥的空间就小了。若你用毛笔写英文或者是其他拼音文字，你会发现画面太单调了，这也是如今大多数书法家写书法时不喜欢用简体字的原因。因此可以说，书法审美的需求是汉字没有拼音化的重要原因之一。

图 4　汉字的演变

5. 第一个发现甲骨文的人是谁？他是怎么发现的？

甲骨文是在清末被发现的，第一个发现甲骨文的人叫王懿荣，是一个官员，当时任国子监祭酒，同时他还担任京师团练大臣。国子监是元、明、清三代国家设立的最高学府，同时是教育行政管理机构。国子监祭酒相当于今天的教育部部长兼清华大学、北京大学校长。王懿荣粗通医术，所以每次生病求药时抓回来的药他都要亲自检查。一次，他在一味叫龙骨的中药上发现了一些人为的刻痕，碰巧这个时候他的一个叫刘鹗的朋友来串门，而刘鹗也是一位大学者，就是《老残游记》的作者。经过研究，他们共同断定这上面刻的是一种无人见过的古文字。

从此，我们的文字史、书法史，乃至整个历史文化研究都掀开了崭新的一页，开启了一个新纪元。

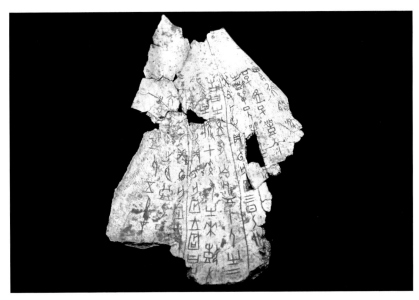

图5　商·甲骨文片
河南安阳殷墟遗址出土

6. 现代人能认得几个甲骨文？知道它们都记载了什么内容吗？

迄今为止，我们发现的甲骨文有十多万片，共 4500 多个不同的文字，其中已经识别的有 2000 个左右，也就是说还有大量的甲骨文文字等待破译。但是因为距离古代的生活场景过于遥远，一些当时的生活习惯已经消失，一些生活器具也早已经被升级或者替换，所以辨认出新的甲骨文文字难度是极大的。

图 6-1 "册"的甲骨文

甲骨文最早出现在商代，内容多是卜辞，当时主持占卜并进行刻字的人叫"贞人"，他们是当时集巫师、学者、医生、书写者身份于一身的人。首先，是巫师就不用多说了。其次，为什么是学者呢？当时只有他们能够认识、书写文字，普通老百姓显然不具备这个条件。再次就是医生，中国古代乃至世界古代都经过了一个漫长的巫、医不分家的阶段，这个阶段在中国持续很久。最后，为什么是书法家？在一个牛的肩胛骨或是乌龟的腹甲上面用刀刻字，这是一个非常高难度的动作，普通人拿刀试一下，肯定刻不成！尤其还要刻出那么圆润的笔画，如果没有经过专门的训练，是不可能做到的。所以甲骨文的作者"贞人"，可以被认为是当时唯一的一批书法家。

图 6-2 "典"的甲骨文

就内容而言，甲骨文可分为22个小类，其中包含了政治、经济、战争、立法、渔猎等各个方面，有一部分具有记录档案的功能，但是最主要的作用还是占卜。商代统治者非常迷信，几乎什么事都要进行占卜，例如十天之内会不会有灾祸、天会不会下雨、农作物是不是有好收成、打仗能不能胜利、应该对哪些鬼神进行哪些祭祀等，甚至对生育、疾病、梦境等事情都要进行占卜。因此甲骨文记载的大多是用于了解鬼神的意志和事情吉凶的占卜内容。

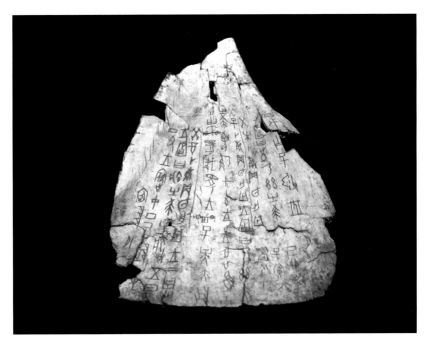

图 6-3　商·《涂朱贞旬卜骨刻辞（武丁）》甲骨文片
河南安阳殷墟遗址出土，现藏于中国国家博物馆

7. 为什么甲骨文自周朝后就没落了?

进入周朝后,虽然甲骨文还有使用,但是已经逐渐进入尾声。我们知道,商代人尤其"尊神事鬼",到了周朝情况就发生变化了,周朝人对鬼神持的态度是"敬鬼神而远之"。因为周朝人惊奇地发现,如此信奉鬼神的商代人并没有得到鬼神的保护,仍轻易地被周朝人取而代之:在当时交通如此不便利的情况下,武王召集八百诸侯会师孟津,一个月就灭亡了商。这使得周朝人明白了治国在人而不在天,所以他们对祭祀活动的重视程度比商代人要低得多,占卜活动也越来越少。

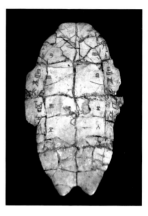

图 7-1　商王武丁时期卜甲
现藏于中国国家博物馆

在陕西的凤翔出土过一批周朝的甲骨,其中有字的只有300多片,而且字都非常小,甲骨文的数量和质量都不复当年的荣耀了,作为一种特殊用途的甲骨文就慢慢没落了。

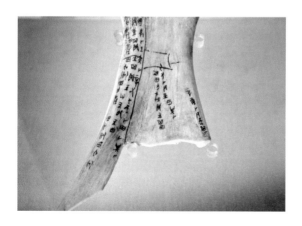

图 7-2　商·卜甲

8. "文"与"字"是一个意思吗?

"文"和"字"在古代是不同的,独体为"文",合体为"字"。比如"日"是一个文,"月"是一个文,把它们合在一起变成"明","明"就是一个字。"文"就是象形字,是独体字;而"字"是可以分解的。《说文解字》一书的书名即说明"文"、讲解"字"之意。

所以,甲骨文叫"文",金文叫"文",因为当时的文字,独体偏多。到后来合体文字越来越多,我们就不称它们为"文"了,而叫"篆书""隶书""楷书"等"字体"。

图8 "日""月""明"字的甲骨文

9. 毛笔是何时出现的？写书法应如何选用毛笔？

据现有断代技术判断，我国至少在 7000 年前就发明了以动物毛发或者植物纤维做成的原始毛笔。目前我们看到各地出土的新石器时代的陶器，上面的花纹很多都是用毛笔绘制的。毛笔的使用对中华文明的影响非常重大，毛笔书写是我们祖先日常书写、绘画的主要形式。

因为不容易保存，所以多数用原始毛笔书写的文字如今我们已无法看到，只能见到一小部分，比如一些甲骨上有残存的毛笔书写的痕迹。我们能看到的早期文字，更多的还是人们雕刻到甲骨上、铸到金属上，或者是凿刻到石头上的文字，它们分别是甲骨文、金文、石鼓文。

毛笔常用的材质有羊毫、狼毫（黄鼠狼毫）、鼠须、鸡毫、紫毫（兔毫）等，其中紫毫笔自古以来一直为人所称道，"中山兔毫"也常常被当成优质毛笔的代称。李白的《草书歌行》在赞扬怀素书法的时候说道"墨池飞出北溟鱼，笔锋杀尽中山兔"。到了后世，羊毫和狼毫逐渐成为最主要的毛笔材料，还有用两种材质相掺制成的毛笔，叫作"兼毫"，比如狼羊兼毫就是如今常用的毛笔。

图 9-1　各种材质的毛笔

毛笔讲究尖、圆、齐、健，其中"圆"和"齐"是比较容易做到的，"尖"就难一些。有的毛笔不好用，就是因为不够尖，写"二王"或者初唐楷书这种露锋字体的时候写不出轻盈的效果。这样的笔其实就是中间的几十根毛没有做好，这几十根毛的质量和长度特别重要，做好了才能"尖"。

比起"尖"，更难把握的是"健"。"健"指的是弹性，弹性的度是很难把握的：弹性过小，一笔写下去弹不回来，这种笔用着就很软；弹性过大，又特别容易在回锋收笔的时候笔画劈叉。只有技艺精湛的制笔师傅才能把握这毫厘之间的微妙区别。

另外还有笔锋长短的选择，一般来说，写楷书、隶书选笔锋较短的毛笔，写行草书体则宜选用笔锋较长的毛笔。

图 9-2　西汉·居延毛笔
笔头长 1.4 厘米，管长 20.9 厘米，木质笔杆，被称为"华夏第一笔"
发现于内蒙古额济纳河边（汉时称"居延泽"），现藏于台湾"中央研究院"历史语言研究所

10. 初学书法宜选什么字体？

书法大致可以分为篆、隶、楷、行、草五种字体。如果以人的动静姿态做比喻，篆书、隶书和楷书属于静态书体，就像一个人站立的姿态；行书与草书则属于动态书体，行书就像一个人行走的姿态，草书就像一个人奔跑的姿态。就像一个孩子的成长过程，他应该是先学会站立，再学会行走，最后才能奔跑。所以学书法应该先学静态书体——篆、隶、楷。

启功先生曾经把练书法比喻成开公交车，认为楷书与行书的结构存在一些相似的关键节点，可以将这些重要的相似节点比作公交车的站点。楷书就相当于公交车缓慢地经过这些站点，行书则相当于比较快速地经过这些站点。要先慢慢地一站一站行驶，熟练之后，即使开快了也不会出现丢站的情况，练书法也是这个道理。对于三种静态书体的学习顺序，没有绝对的先后，楷书的应用场景多一些，所以今天多数人以楷书入门，而从隶书入门相对更容易一些，因为隶书的笔法相对简单。

图 10 各种书体的"家"字

甲骨文	金文	小篆	隶书	楷书

11. 楷书写快了就是行书、行书写快了就是草书，对吗？

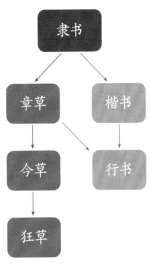

图 11 隶书、草书、楷书的关系图

关于书体间的关系，人们经常犯一个常识性的错误，以为楷书写快了就是行书，行书写快了就是草书，它们是"爷爷""儿子"和"孙子"的关系，这是不对的。草书和楷书同时脱胎于隶书，并且草书成熟得还更早一点，在东汉末年就完成"章草"（一种古体草书）到"今草"的转变；楷书的独立是从魏晋开始，真正成熟要到唐朝。可以这样打个比方，隶书有两个儿子，老大叫章草，老二叫楷书。老大章草生个儿子叫今草（或称大草）；老二楷书生个儿子叫行书。行书和今草是"堂兄弟"，不是"父子"关系，所以很多字的草书和行书字形差异非常大。

当然这样的类比是有些牵强的，比如行书和章草也有千丝万缕的联系。二者有一些字形也很接近。

12. 草书总是写得龙飞凤舞，所以草书可以随意挥洒线条，对吗？

粗略地分，草书可以分为"章草"和"今草"两类，今草又可以分为"小草"和"大草"（狂草）。

许多人对草书有一个普遍印象，就是草书写得龙飞凤舞，好像是一种比较随意的书体，书写者主观发挥的空间很大，其实完全不是这样。正是因为草书的笔画被极大地简化，它的可识别度较低，很多字简化到跟其他的字极其相似，比如"中"和"巾"、"去"和"吉"、"才"和"寸"等。书写者一不留神就会把一个字错写成另一个字。有时候两个字结构大体一致，比如"心"和"门"，只是看最后收笔的回峰的大小，大一点就是"门"，小一点就是"心"。还有的字有些笔画中间多停顿一次就会变成另一个字。这就要求书写者必须对每一笔拿捏得极准。到张旭、怀素的狂草书体阶段，笔画则更放纵一些，有些字我们只能依据上下文判断出字义。

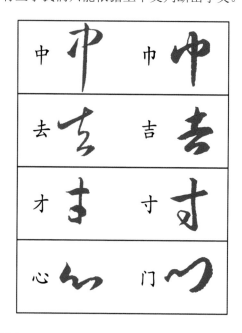

图 12　易混草书字

图 13-1　明·文徵明大字——自作律诗两首（局部）

图 13-2　明·文徵明小字
楷书《南华经》（局部）
湖南省博物馆藏

13. 书写大字就是把小字放大吗?

书法中的大字，如果只是简单地把小字等比例放大，效果往往并不好。

苏轼说："大字难于结密而无间，小字难于宽绰而有余。"苏东坡真是绝顶聪明的人，两句话道破了大字和小字的差异。练习书法的人都知道，大字不是把小字等比例放大，那样肯定不好看。一般来说，大字的笔画要格外粗壮，笔画的间隙要小。人们常说："要想大字好，就得窟窿小。"小字的笔画要纤细，笔画间的空间要足够大，要做到小中见大，气势不减。所以书法中大字与小字的空间结构、笔法和书写追求存在较大差异。

14. 竹简和纸是怎么出现的？

中国历史上多数时间都是一个统一的国家，想统治好这么一个幅员辽阔的国家，是相当不容易的，这对历代统治者而言，都是一个非常现实的考验。特别是秦朝实行郡县制以后，需要大量的、频繁的信息沟通，才能保证中央政府对地方的有效管理，比如法律的颁布，政令的下达，人事的任免，还有军事、财政信息的传递等。要想让这么多信息实现一个长距离的传输，并且保证信息内容的准确性，相较于口口相传，文字无疑是最好的选择。

这个时候中央政府对文字的载体就提出了要求，比如要耐磨损、便于携带、造价低廉、取材广泛等。之前出现的甲骨文、金文、石刻文字显然都不能满足这些要求，在中央政府的迫切需求下，竹简的广泛使用就变得顺理成章了。

后来纸的发明也是这个道理。不知道大家有没有想过一个问题：为什么是东汉的蔡伦这样一个深宫中的太监改进了造纸术呢？那是因为纸一直是由皇帝亲自督造的，用今天的话说，就是"国家重点实验室"。早在西汉初期，纸就已经出现，

图 14-1　战国晚期至秦·云梦睡虎地秦简
湖北省云梦县睡虎地秦墓出土
湖北省博物馆藏

但还很粗糙，未被广泛使用。到了东汉，蔡伦改进了造纸术，而不是发明了造纸术，说明改进书写材质是权力中心长期的一个追求，是国家的大政方针，绝对不是蔡伦某一天一拍脑袋说想造一张纸，纸就出现了。

图 14-2　汉·肩水金关纸
汉代金塔县出土。系用废旧麻絮、绳头、敝布等原料制成，以苎麻成分为主。色泽匀净、质地细密坚韧、纤维有明显的分丝帚化现象，纸背有帘纹
甘肃省博物馆藏

15. 书法从何时起成为一种艺术门类？

古人在使用甲骨文、金文时就已经开始有了文字的审美观念，小到每个字的笔画排布，大到整篇文字的布局，显然都是经过仔细推敲的，考虑了审美的需要。有一些金文的美观程度是非常高的，比如中山王鼎，上面的字简直是美不胜收。虽然我们还不能把这些金文等同于后来的书法，但是这个时候人们将文字本身作为一种审美对象的意识已经开始萌发，对文字的审美追求正悄然生发。

《周礼》里面记录了"六艺"，指六种技能：礼、乐、射、御、书、数。其中的"书"即书写，说明书写在当时已经成为君子的必备技能，但是这时强调更多的还是书写的正确性和流畅性。书写整齐规范的诉求在其他文明中也存在，比如埃及和两河流域的古文明。严格地说，这些还不属于真正意义上的书法。

现代意义上的书法起源于汉代。毛笔和竹简的广泛配合使用推动了隶书的出现，人们开始意识到书写中产生的变化和美感，而书写者情绪的变化也会体现在书写作品中，比如东汉《笔论》一书中提道："书者，散也。欲书先散怀抱，任情恣性，然后书之。"人们开始单独讨论书法的美

图 15 汉·"白马作"毛笔
汉代武威市磨嘴子汉墓出土。通长 23.5 厘米，杆径 0.6 厘米，笔头长 1.6 厘米。笔杆竹制，中空，精细匀正。笔杆中下部阴刻篆体"白马作"三字，"白马"是制作工匠的名字。笔头外覆黄褐色软毛，笔芯及锋用紫黑色硬毛，刚柔并济，富有弹性，适于在简牍上书写。"白马作"毛笔是汉代毛笔的代表作
甘肃省博物馆藏

学价值，书法具有艺术价值已成为全社会的共识。此后，我们的汉字就兼具了"表意"和"审美"两大功能。所以说，汉代是书法艺术的真正开端。

书法艺术形成后，大篆、小篆也被纳入书法体系之中。

图 16-1　汉·武威《汉仪》简，简分木质和竹质两种，共 496 枚汉代武威市磨嘴子汉墓出土甘肃省博物馆藏

16．"简"都是竹子做的吗？

我们常称"简"为"竹简"，其实简的材质有竹有木。通常竹质的我们叫"竹简"，木质的叫"木牍"，西北地区出土的简大多就是木牍。竹简通常比较窄，多数只能写一行字，少数可写多行，比如"武威汉简"里面就有三行的简。木牍就有宽有窄了，窄的和竹简类似，宽的有可以写很多行字的一整块木板。这种非常宽的木牍比较少见，因为其加工难度比较大。在我们所有的木工工具中，其他工具很早就出现了，比如传说盘古开天地用的就是斧子、战国鲁班就发明了锯，但是用于削平木板的刨子出现得最晚，大概是在宋代才出现。我们在《清明上河图》中的马车店里可以看到一个人在推刨子，旁边还放着一把工字锯。

图 16-2 汉代的竹简和木牍

图 16-3 汉·木牍
江西南昌海昏侯墓出土
现藏于南昌汉代海昏侯国遗址博物馆

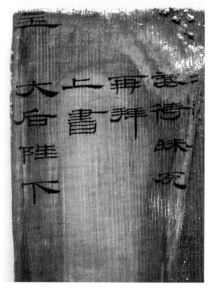

图 16-4 汉·木牍
江西南昌海昏侯墓出土
现藏于南昌汉代海昏侯国遗址博物馆

17."汗青""杀青"这两个词是怎么来的?

竹简的制作过程中有一个脱水的工序,就是把新鲜的竹子放在火上,烤去汁液,以防虫蛀。这烤的过程当中水珠会凝结在竹子表面,就像出汗一样,所以叫"汗青"。"汗青"这两个字后来被用于指代书籍或者历史,所以文天祥才会说"人生自古谁无死,留取丹心照汗青"。

竹子表面的青皮富含油脂,如果把字写在这个上面,墨迹不会下渗,容易被擦去。所以当古人写字,比如写一份公文的时候,会把初稿写在这层青皮上,等定稿之后再把青皮刮去,将字誊抄到竹片上。竹片上的墨会下渗,便不容易擦去了。削去青皮这个动作叫"杀青","杀青"就是定稿的意思。如今影视剧拍摄完毕还叫"杀青",这个说法就源于此。

图 17 汉·竹简
湖南长沙博物馆藏

18. "刀笔吏"是什么人？

古人在书写的过程中，如果是誊抄一些法令或者一些经典，比如儒家经典，通常先把简穿成册再写，这样抄写出错的概率比较低。这种竹简都偏长，比如曾侯乙墓出土的竹简为 72 厘米～ 75 厘米，《汉书》中提到这种竹简叫"三尺律令"，法令都是写在三尺长的竹简上，汉尺的一尺是 24 厘米，三尺正好是 72 厘米。

但是用于书写日常公文或者普通文章的简都比较短，多数是一尺或者一尺几寸，就是在 24 厘米～ 30 厘米之间的长度，而且常常都是先书写好再穿成册。因为书写这些内容的过程中，需要修改的地方多一些。"刀笔吏"一词从春秋战国时期开始出现，古代官府中负责抄写公文的人，就叫刀笔吏（班超、李斯都曾做过刀笔吏），因为这些人常常需要用刀刮去竹简上内容错误的地方，重新书写，所以他们经常随身携带刀和笔，这个刀就类似于我们今天橡皮擦的作用，所以我们叫这样的人为"刀笔吏"。

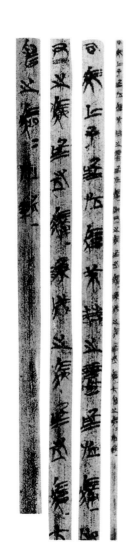

图 18-1　汉·竹简
出土于湖北随州市擂鼓墩曾侯乙墓
现藏于湖北省博物馆

另外"删除"的"删"本义也是用刀（立刀旁）在竹简（册）上刮削，去除竹简上面的文字。

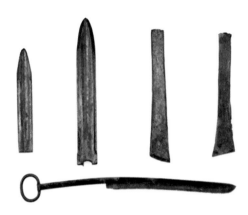

图 18-2　竹简刮书刀

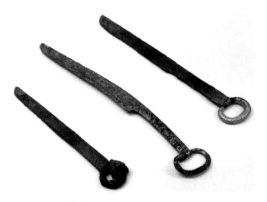

图 18-3　竹简刮书刀

19. 竹简的产生对中华文明的影响有多大？

竹简对我们中华文明的影响是全方位的，不只是阅读或者书写习惯，它甚至影响了我们的语言和思维方式。比如有个词叫"学富五车"，这五车的书就指的是竹简，如果纸质书装了五车，那还不得把人给看"吐血"？

《旧唐书·李密传》中记载，李密曾经控诉隋炀帝的十大罪状，说："罄南山之竹，书罪未穷；决东海之波，流恶难尽。"这是成语"罄竹难书"的出处，意思是砍尽南山的竹子做竹简，也写不完他的罪行，用尽东海的水，也洗不尽他的罪恶。这话听起来虽然不怎么环保，但是从一个侧面也反映了竹简对我们民族文化的深远影响。

竹简对中华文明的另一影响就是对读写顺序的影响。今天我们通行的原则是横写右行，就是横着从左向右写，但是古代长时间采用竖写左行，就是文章要是从上向下、从右向左写。这也是受了竹简文化的影响。很多竹简都是单根书写好了，然后把它穿起来，所以左行还是右行对书写者来说其实是无所谓的。但是古人发现把这个竹简写好穿成册卷成一个卷之后，如果是左手展开观看，更加舒适方便。所以

竹简多数都采用左行的形式。这个形式一直影响到后世，直到纸质书出现，仍然有很长时间用着竖写左行的形式。

在没有纸的时代，因为竹简拥有取材广泛、造价低廉的特点，它为我们文化的大范围传播起到了非常重要的作用，为更多的底层老百姓接受教育、读书识字提供了一个物质基础，也为后来社会的发展，比如说为科举制度的建立铺设了一个非常好的前路。要知道，同时代的欧洲人是把字写在羊皮卷上的，你想羊皮多贵呀，这就从根本上限制了他们文化的大范围传播，即使当年的法国国王想到了科举取士的主意，皇榜发下去恐怕也根本没人来赶考，因为大多数人没读过书，所以当时的欧洲人从根本上推行不了科举制度。

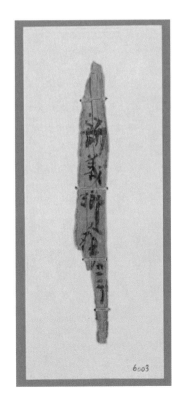

图 19　敦煌遗书 P.6003 新义乡纪事竹简一枚
法国国家图书馆藏

20. 汉字是怎么从"长"到"扁"再到"方"的？

汉字经过了甲骨文"长"、隶书"扁"和楷书"方"的三个发展阶段。

甲骨文都是手工刻上去的，有的提前用毛笔书写一遍再用刀刻，有的是直接用刀刻上去的。不论是牛的肩胛骨还是龟的腹甲，刻的时候都要一手持甲骨，一手持刀。手握在刀柄比较细的位置，这样所有的竖笔都是顺刀刻下，走刀相对顺畅，笔画容易刻长；横笔走刀就相对迟涩，笔画就相对较短。因此甲骨文整体就显得相对瘦长。

图 20-1　商·甲骨文片
河南安阳殷墟遗址出土，现藏于安阳市殷墟博物馆

图 20-2 居延汉简
发现于我国西北居延等地区
现分藏于台北"中央研究院"、
甘肃省博物馆等

人们在竹简上抄写一篇文章的时候，为了尽量减少书简的使用数量，就要在一片竹简上"挤"上尽量多的字，结果自然是每个字都被压得非常扁，这就是隶书一改甲骨文的瘦长而变成了扁形的根本原因。

当纸出现后，为了保持书法作品行列的整齐美观，正方形的优势就被体现出来，所以楷书就改良成了"方块字"。

图 20-3　清·上睿　楷书孤峰诗扇面

21. 你能分得清"碑"与"帖"吗?

"碑"一般是指一种刻上文字纪念事业、功勋,或作为标记的石头。这里我们所讨论的"碑"主要指魏碑,也就是我国南北朝时期(420—588)北朝碑刻书法作品的通称,其中以北魏为最精。其实很多碑石,比如唐碑,通常被放入帖学领域进行研究。

图 21-1　魏碑《始平公造像记》
(局部),石刻位于洛阳市南郊龙门石窟古阳洞北壁
现藏于河南洛阳龙门石窟古阳洞

图 21-2　魏碑《杨大眼造像记》
(局部),石刻位于河南洛阳龙门古阳洞中
现藏于河南洛阳龙门石窟古阳洞

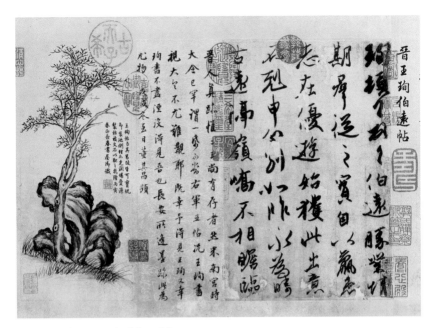

图 21-3　东晋·王珣《伯远帖》
北京故宫博物院藏

　　清代阮元提出了"北碑南帖"之说，认为自晋室南渡以来，北朝书家"长于碑榜"而南朝书家"惟帖是尚"。南北方书风为什么有这么大不同呢？首先是书写材质不同，"帖"多写在纸或者绢上，"碑"多刻在石头上；其次，书写者的身份不同，南朝的书法多出自风流蕴藉的士大夫，而北朝现存的碑刻大多是民间无名氏书法家的作品；再次，南北方的书写目的不同，南方多写帖（书信、纸条），而帖以流美为能，适合行草。北方多写碑石（造像记、墓志、摩崖），而碑石以方整为上，适合真楷。

　　以上三个方面的差异，最终导致书法风格上南方的"帖"是"杏花烟雨江南"，北方的"碑"是"铁马西风塞北"，对比强烈。清朝书论家刘熙载对此评价道："南书温雅，北书雄健。"

22. 碑石是以"块"为单位的吗？

关于碑石的量词，我们有时候会说"一块碑"，有时候会说"一座碑"，还有的时候说"一通碑"，应该说，这几种说法都可以。但是最讲究的用法还是"一通（tòng）碑"。"通"是一个用来表述内容的量词，比如拍一"通"电报、写一"通"文书，还有一种很特殊的用法，叫"哭一通"。曾看过一个小品，男主角扮演一个职业哭丧人，别人问他哭一天多少钱，他说："哭，不论'天'，论'通'。"他的意思是，哭不光要流眼泪，还要边哭边说话，是有内容的，所以称"哭一通"。所以我们在描述碑石的时候，最正式的说法是"一通碑"，强调的是文字内容，而不是碑石材料。

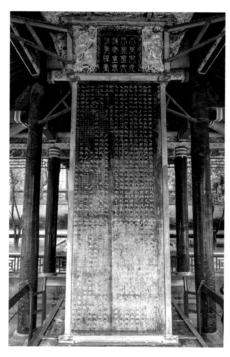

图 22-1 陕西西安碑林博物馆藏碑石

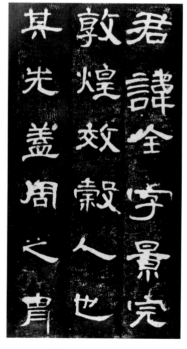

图 22-2 东汉·《曹全碑》拓片（局部）

书体何其美?

——书体的种类与发展变迁之问

23. 小篆是如何出现的?

篆书分为小篆和大篆两种,广义上讲,小篆出现之前的字统称为大篆,包括甲骨文、金文、籀文（金文之繁化），还有西周、春秋战国的文字及六国文字都叫大篆。狭义上讲,大篆仅指籀文及遗存石刻石鼓文。欧洲各国的文字都可以追溯到拉丁文,也就是说,在源头上他们使用的是同一种文字。现在欧洲各国文字都是拉丁文分化的产物,发音也有许多相似之处,因为它们是同一个源头分化出来的。

春秋战国时期,我们的汉字也发生过类似于欧洲文字的这种分裂,那我们又是怎么及时遏制住这种分裂的呢?这就得追溯到秦始皇的"书同文"运动。正是这次全国范围内的文字统一,打造了我们汉民

图 23-1 秦·乍原石鼓——"田车"石
北京故宫博物院藏

033

图 23-2　秦国石鼓文拓片（局部）

族坚硬的文化内核，之后任何偶然的原因
造成暂时的国家割裂，最终都会被这个坚
硬的文化内核重新吸附在一起，无一例外。

公元前 221 年，秦始皇刚刚统一六国，
丞相李斯就建议秦始皇"书同文"，秦始
皇听了李斯的建议，命令禁用各诸侯国留
下的古文字，一律以秦篆为统一书体。此
时的中国急需一种统一的官方文字，李斯
和赵高便奉秦始皇之命整理出一种标准字
样，这便是小篆。

小篆并不是照搬秦国文字，而是李斯
在秦文的基础上做了大量的规范和改进工
作，化繁为简。我们对比秦国原有的石鼓

文和后来典型的小篆《峄山刻石》可以看出，李斯做了两点比较大的改动：一是把原有大篆中的倾斜笔画都尽量地规范成横或者竖，增加了字体的稳重感，也使得不同笔画的文字大小看起来更加一致；二是将原本左右分量不均的字的两部分尽量协调，这样使大部分字看起来是左右对称的。做了这两点改动后，单看一个字我们还没有特别强的感受，但是当一篇小篆摆在眼前时，一股整齐划一的仪式感就跃然纸上。

图 23-3　秦·《峄山刻石》
（清拓本，局部）
哈佛大学图书馆藏

24. 小篆美在哪里？

李斯、赵高等人在创造小篆的过程中，在统一和规范的前提下，还考虑了审美的要求。小篆大小划一、粗细一致、结体匀称，字形呈长方，取纵势，笔法圆转，中锋用笔，藏头护尾，比大篆更加整齐，富于端庄美和肃穆气，体现了秦国的博大和庄严。

秦之后 2000 年的时间内，小篆虽然不再通用，但是并没有从我们的文化中消失，它一直是严肃场合的常用书体，比如印章、兵符上的文字。我们民族历史上一直把印章作为一种主要的身份和信用标识：皇帝要用玺，官员要用印，个人也要有姓名章。而这些印章绝大多数都是采用小篆这一书体。在正式的场合采用小篆的做法一直被沿用到今天，因为它是人们心中最庄严的字体之一。

图 24-1　西汉·皇后之玺
陕西省咸阳市韩家湾狼家沟出土
现藏于陕西历史博物馆

图 24-2　柳门小篆（左）、鸣銮印章（右）

25. 历史上具有代表性的小篆碑文有哪些？

秦始皇统一全国第三年就开始了浩浩荡荡的东巡。他边走边办公，几乎整个朝堂的官员都跟着，看着像是耀武扬威，其实也不完全是这样。他巡游全国各地，认真考察他打下来的江山，把自己的主张和作为宣扬给原六国的人民，让这些人更加安心地生活在自己的统治之下。当然，歌功颂德也是必不可少的。泰山、琅琊台、峄山、碣石、会稽、芝罘、东观这七个地方便有他留下的记功刻石，这七处刻石文字都是小篆的代表，我们今天还能看到一些作品，比如后人翻刻的《峄山刻石》。这些刻石的墨本都是李斯亲自用小篆书写，既有雄强跌宕的内蕴，又有秀丽和畅的外表，稳重端庄，浑然天成。

这些刻石有的刻了没几年就掉海里去了，有的经过 2000 多年时间的侵蚀，如今已风化剥落得让人看不清字了。但是它们曾激励过无数人。比如曹操、毛泽东都写过赞颂碣石的诗词，曹操的"东临碣石，以观沧海"是何等的英雄气概。

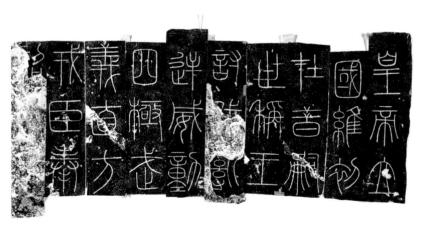

图 25　秦·《峄山刻石》（元代摹刻、民国拓本、局部）
哈佛大学图书馆藏

26. 篆书为什么会被隶书取代？

从采用毛笔在竹简上书写的那天起，篆书到隶书的转变——"隶变"就开始了，这时的变化是潜移默化的、不露声色的、润物细无声的。直到秦国一统天下，把更规范、更标准的小篆作为全国唯一的官方书体推广之时遇到了一个麻烦：小篆的结构复杂，不方便书写。

但这个刚刚统一的大帝国此时比以往任何时候都更需要大量的典章案卷来保证自己的有效治理。这就使得书写人员的工作量突然变得异常繁重，于是，这种原本缓慢的"隶变"突然激烈和彻底起来，以至于刚刚强制推行的小篆很快就被隶书"革了命"。当然，小篆在退场之前做了一件重要的事，就是规范了"隶变"方向的唯一性。新产生的隶书都是源自小篆，而抛弃了六国的字体。隶书将小篆那些弯曲修长、方圆周正的线条变为更加简单的横或者竖，蚕头燕尾成了它最主要的特点。同时，为了在有限的竹简空间里容纳更多的文字信息，将文字写"扁"成了大势所趋。另外，以竹子制成的竹简本身具有天然的纹路，用毛笔在上面写字时横向的笔画受竹子纹路的影响，提笔的瞬间末端会自然上扬，这也造就了"蚕头燕尾"的隶书。

总的来说，隶书之所以能取代篆书，是因为它更能满足当时的书写需要。

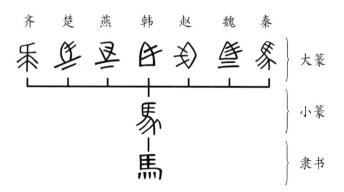

图 26 "马"字从大篆、小篆到隶书的演变

27."隶变"带来了哪些变化?

"隶变"可以被认为是中国古文字和今文字的分界线,是毛笔和竹简的配合导致了这次字体的进化。今天我们中国人或多或少都了解一些书法的概念,但是在竹简出现之前从来没有人把书写视作一种高雅的艺术形式,或者把书法单独拿出来讨论其美学价值。竹简的出现在一定程度上推动了书法成为一种艺术的进程。

甲骨文 　　　 金文 　　　 篆书 　　　　 隶书

图 27-1 　"火"字的隶变过程

甲骨文 　　　 金文 　　　 篆书 　　　　 隶书

图 27-2 　"月"字的隶变过程

"隶变"还带来了我们平时忽略的另一个变化。我们常说汉字是一种象形文字，其实这话并不严谨，真正的象形文字是甲骨文，是大篆，是小篆。从竹简上的隶书开始，汉字进一步被符号化，变成了不再"象形"的象形文字。汉字中除了极少数，如"火""田""月"这样的独体字今天还能找到一点象形的影子外，绝大多数的字得追溯到小篆或者大篆我们才能弄清楚古人最初造它们的原理。翻阅《说文解字》，看到小篆就能明白相应字的字形原理了，那"水"真是流水的样子，"木"也真是一棵树的形状。

甲骨文　　　　金文

篆书　　　　隶书

图 27-3　"木"字的隶变过程

　　篆书转变成隶书后，虽不再象形，但书写速度大幅度提高。若你试着拿毛笔写一写就能发现，写小篆是相当地慢，但是写隶书就快多了。

金文　　　楚简　　　篆书　　　　　　隶书

图 27-4　"水"字的隶变过程

28. 为什么说《熹平石经》是隶书的集大成者？

东汉末年，蔡邕主持并且参与书写了中国历史上最早的官定儒家经典刻石《熹平石经》。这批石经叫作"儒家七经"，含《鲁诗》《尚书》《周易》《春秋》《公羊传》《仪礼》《论语》七部，先后一共刻了8年，刻成46块石碑。每块石碑高3米多、宽1米多。

图 28-1 东汉·《熹平石经》残石拓片，北京故宫博物院藏

图 28-2　东汉·《熹平石经》残石（民国拓本）
哈佛大学图书馆藏

　　《后汉书·蔡邕传》里面说"邕以经籍去圣久远，文字多谬，俗儒穿凿，疑误后学"。汉灵帝熹平四年（175），蔡邕与堂溪典、杨赐等人奏求正定经典文字。灵帝一般时候都"不灵"，但是这次不知为何他竟心血来潮同意了。鉴于蔡邕颇高的书法造诣和良好的名声，大家一致推选他主笔抄写。于是这批石经便由蔡邕亲自书写文字，工匠镌刻之，立于当时洛阳城太学门外，太学是当时官方的最高学府。

　　如今在多个博物馆都可以看到《熹平石经》的残石，虽然它们残损得很厉害，但是字体中端庄大气、中正平和的态势还是清晰可见。《熹平石经》的书法是汉隶成熟期方整平正一路的代表，字体结体方正、匀称和谐、一丝不苟，点画布置无懈可击，用笔方圆兼备，起收笔沉稳老练，字形雍容典雅，其威严大气的风格与庙堂的恢宏气势一致。《熹平石经》立在太学门前之后，这批刻石的受欢迎程度远远超出了朝廷和蔡邕的预期。人们听说后纷纷赶来临摹学习，以至于前来看石经的马车多到造成洛阳城市交通的大面积瘫痪。《后汉书·蔡邕传》里面记载："及碑始立，其观视及摹写者，车乘日千馀两，填塞街陌。"这大概是最早的"堵车"记录了。

29. 什么是飞白书?

飞白书是一种特殊风格的书法,这种书法是用一种特殊的毛笔写的。笔画中丝丝露白,就像用缺少墨水的枯笔写出的模样。这是蔡邕偶然创造出来的。

汉灵帝酷爱辞、赋、书、画,在宦官们的建议下,于光和元年(178)设立了一所艺术学院——鸿都门学,它也开设文学课,是世界上第一所文学、艺术专科学院。

有一次,皇帝命令蔡邕写《圣皇篇》,蔡邕写罢亲自送往鸿都门学。他赶到的时候,鸿都门学正在装修,只见一些工匠正用笤帚蘸着石灰水刷宫墙。由于笤帚太大,石灰水又很浓,所以刷完的墙一道红一道白的,看上去有一种特殊的美感。这立即吸引了蔡邕,他呆呆地站在门下观察了很久,突然灵感迸发,快步回到家里,找来一些竹子劈成细细的条,仿照笤帚的式样绑在一起做成了一支扁形的竹笔,然后饱蘸浓墨快速运笔,经过反复的实验练习,终于创造出这种点画中有一丝一条露白的飞白书。

飞白书主要用于写大字,其特殊的趣味性和强烈的新奇感,让飞白书在此后约1000年的时间里成为书家们争相临习的对象,比如后世人评价欧阳询"八体尽能,笔力劲险……飞白冠绝古今"。

飞白书的工艺性比较强,审美趣味比较单

一，缺乏深度，宋朝之后逐渐没落，不再是社会主流字体。而飞白的技法却从两晋开始渐渐融入绘画中，尤其是在宋人不断完善的皴擦技法中，我们更易看到飞白的痕迹。元朝的赵孟頫甚至说道："石如飞白木如籀，写竹还应八法通。若也有人能会此，须知书画本来同。"意思就是画石头要像写飞白书一样，画树木要像写大篆一样，画竹子的笔法来源于"永字八法"，直接说明了飞白书对于后世中国文人画的影响。

图 29　唐·武则天《升仙太子碑》碑额拓片
北京故宫博物院藏

30. 草书是如何产生的?

西汉初年,当多数人才沉浸在"隶变"带来的巨大便捷时,有一些书法家已经开始思考:既然我们创造隶书就是为了写得快点,那是不是可以有更快点的写法呢?这个念头开始在一些人的心中盘旋,但是具体怎么写,一时还没人有头绪,因为这里有一个巨大的思想鸿沟。

现在我们从小就能接触到篆、隶、草、行、楷等字体,各种各样的书写方式我们都见过,因此习以为常。但是汉朝人只见过大篆、小篆、隶书,而这些字体有一个共同特点,它们都是静态书体。静态书体就是每一处都一笔一画交代得清清楚楚的字体。虽然有些书写者因为赶时间或者技艺不纯熟而写得有些潦草,偶尔出现几个笔画连通在一起的情况,这就是我们如今很少提起的"隶草",但这些往往是被当作反面教材来批评的对象。这种"草"的效果由不经意之间的失误变成主动的追求,那还需要跨越一个巨大的思想鸿沟。

草书作为一种独立的字体,是到西汉时期发展成熟的。粗略地分,草书可以分为章草和今草两大类,而今草又可以分为小草和大草(狂草)。

汉代的草书是与隶书并行发展的,章草是由隶书的简洁写法发展演变而成的,

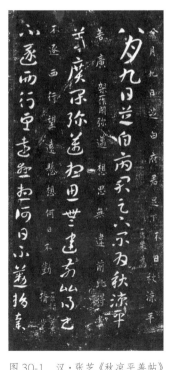

图 30-1 汉·张芝《秋凉平善帖》(局部)

是隶书草化的一种书体，与魏晋以后不带隶书笔意的草书不同。章草仍然字字独立，整体感觉类似今天的行书，但若细看笔法结构，章草与行书还是有一些差异。章草对隶书结构做了进一步的简化，起笔、收笔多为露锋、放锋，极少有回锋的处理，笔画之间出现了简单的连笔。它兼收并蓄，将线条的端庄正式和流动自然融为一体。结构方正规矩，笔势在静与动、连与断之间流动连绵，这便是章草的艺术魅力。

图 30-2　元·赵孟頫章草《急就章》册（局部）
上海博物馆藏

31. 章草的名称是怎么来的?

章草的名称是如何来的，至今学界仍未有定论。

有一种说法是，西汉时期，汉元帝让书法家史游用草书写了一卷儿童读物——《急就章》，"急就"就是速成、快速入门的意思。而史游《急就章》中的草书便被人们称为章草。我们今天看不到史游的作品，只能参照三国皇象采用章草和楷书临摹的《急就章》。张怀瓘的《书断》中道："按章草者，汉黄门令史游所作也。"此说法影响甚广。

还有一种说法是，东汉初的汉章帝是一个"职业"皇帝兼"业余"书法爱好者，他非常钟情于杜度的书法，是杜度的"铁粉"，所以特别要求杜度在给他写奏章的时候不要用正式的隶书，而是采用杜度自己擅长的字体。于是，杜度的书法字体就被大家称作"章草"，当作写奏章的专用书体。一时间，杜度和他的章草都名扬天下。羊欣的《采古来能书人名》中道："京兆杜度为魏齐相，始有草名。"

如今多数人倾向于相信第二种解释，因为史游著《急就章》的说法目前缺少证据。更重要的是，他编写的《急就章》是给入学儿童看的启蒙读物，不太可能放弃当时官方通行的隶书而采用刚刚萌芽的章草来书写，毕竟比起隶书，章草的规范性和可识读性都要差一些。但第二种说法学界亦有存疑。

图 31　三国·皇象临摹本
章草《急就章》（局部）
原石现藏于松江博物馆

32. 你知道我国现存最早的名家墨迹是哪件吗？

《平复帖》是西晋书法家陆机用秃笔写于深黄色麻纸上的章草书法作品，距今已有1700多年，现收藏于北京故宫博物院。虽然历史上很多书家，比如李斯、钟繇、张芝、蔡邕等人也都有字迹传世，但是都是碑刻版本；还有一些出土简牍和帛书，虽然是墨迹，但是书家皆未署名，无法考证。《平复帖》是中国书法史上第一件流传下来的名家书写的法帖墨迹，所以显得尤为重要。

《平复帖》共9行、84个字，是陆机写给一个身体多病的朋友的信札，因其中有"恐难平复"字样，所以被称为"平复帖"，是典型的章草书体，字体活泼可爱、古拙天真，是非常难得的隶书向草书过渡的面貌，所以启功先生说："十年遍校流沙简，平复无惭署墨皇。"

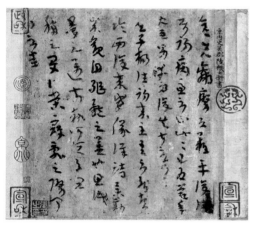

左／图32-1 晋·陆机章草《平复帖》
（局部），北京故宫博物院藏

下／图32-2 晋·陆机章草《平复帖》
北京故宫博物院藏

33. 赵壹的《非草书》是如何批评草书的?

东汉时期,随着草书的兴起和风靡,社会上也出现了反对与抨击它的声音,其中的代表人物是东汉著名的辞赋家赵壹,他写了一篇历史上非常有名的文章《非草书》。"非"就是反对的意思,"非"字墨子常用,例如《非儒》《非乐》《非攻》,这是个非常激烈的反对口吻。

《非草书》里首先说草书来路不正,完全是一种投机取巧的行为:"上非天象所垂,下非河洛所吐,中非圣人所造。"接着说临习草书的人都几近痴狂:"钻坚仰高,忘其疲劳;夕惕不息,仄不暇食。十日一笔,月数丸墨。领袖如皂,唇齿常黑。虽处众坐,不遑谈戏,展指画地,以草列壁,臂穿皮刮,指爪摧折,见鰓出血,犹不休辍。"最后又把草书的无用罗列了一番:"乡邑不以此较能,朝廷不以此科吏,博士不以此讲试,四科不以此求备,徵聘不问此意,考绩不课此字。徒善字既不达于政,而拙草无损于治。"把草书批评得百般无用。

赵壹虽然如此激烈地反对草书,但是对杜度、崔瑗、张芝这几位大师倒是说得很客气,他说:"夫杜、崔、张子,皆有超俗绝世之才,博学馀暇,游手于斯。"意思是说,人家这几位都有超俗绝世的才华,只不过业余时间玩玩罢了,你们这些凡夫俗子痴迷得欲罢不能、神魂颠倒,就不对了。

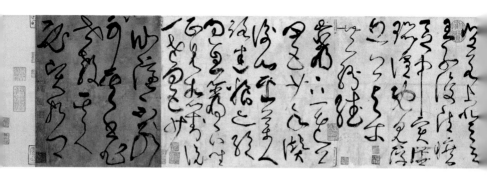

　　如今看来，赵壹这些说法都是值得商榷的，比如说到草书的起源"临事从宜"，这跟隶书出现的原因如出一辙，单独"歧视"草书不太合适；而其对草书临习者的描述如今经常被拿来当作书法学习者勤奋和忘我境界的典型说法；至于草书的用途就更需要斟酌了，虽然草书由于笔画的连写降低了可辨识度，确实不适合大范围推广使用，但是它把书法的艺术功能开拓出来。就像今天我们面对一幅草书，即使一个字都认不出来也能感受到草书的美。它把我们文字的笔画美学展示出来，可以说草书对中国后来的绘画、雕刻甚至整个民族的审美取向都有重大影响。

　　但是我们也不能完全否认《非草书》存在的价值很高，它是中国古代历史上第一篇评价草书的专论，这篇文章以一个相对保守的观点对新生的草书提出怀疑，其中提出的问题也给了草书家一些必要提示，防止一些人走得过于偏激。比如"臂穿皮刮，指爪摧折"，这也确实不是一个正常人该有的状态。另外，就文学角度来看，这是一篇论述逻辑非常清晰、文笔非常优美的议论文，感兴趣的人可以读一读。

图 34　唐·张旭狂草《古诗四帖》，辽宁省博物馆藏

34. 狂草是怎么出现的？

草书在张芝后很长一段时间里几乎没有进一步发展，归根结底还是草圣张芝太厉害。虽然历史上有"黄帝命仓颉造字""周宣王命太史籀做篆书"这样的传说，但是我们只要理性思考一下就能想明白，这些工作不会是他们一时一人一便能完成的，隶书的出现也是一样的道理。而张芝个人对于草书的贡献是划时代的。草书经过杜度、皇象、崔瑗几个书法家逐步改进才形成章法。后经张芝，成就了今草，草书到张芝这里几乎完全成熟。后世虽然有王献之创造了一笔书，但这对草书的发展，整体上也没有太大的推进。

就在草书的发展达到了似乎无法突破的巅峰之时，张旭和怀素作出了回应，他们用更强烈的笔法开拓出汉字审美的新边界。

到了唐代的张旭、怀素这里，草书的表现方式变得更放纵、更强烈，也更虚幻，他们运笔大胆、点画狼藉，草书在他们笔下变得环绕连绵、百变奇出。我们通常把这种草书称为"大草"或者"狂草"，狂草的艺术审美价值远远超越了其作为文字的实用价值，狂草也是中国书法艺术呈现形式的一个经典案例。

35. 行书是在楷书的基础上发展起来的吗？

为了提高隶书的书写速度，于是出现了"章草"；为了提高楷书的书写速度，于是出现了"行书"。行书是在楷书的基础上发展起来的，是介于楷书、草书之间的一种字体。"行"是"行走"的意思，它的动作介于站立和奔跑之间，因此行书不像楷书那样端正，也不像草书那样潦草。行书可以弥补楷书书写速度太慢和草书难以辨认的不足，是一种非常实用的书体。

最早的行书应是为了提高书写速度从民间开始的一种写法，后经书家的提炼加工日渐成熟并艺术化。早期的行书夹杂着隶、楷、草的笔意，它兼容四方，沟通八面。魏晋南北朝是行书发展的鼎盛时期，也是中国书法非常繁荣的时代之一，而行书是魏晋南北朝书法的绝对主角。作为行书大家的王羲之被后世推为"书圣"，这也能看出行书对于中国书法发展起到的重要作用。

图35　东晋·王羲之《平安、何如、奉橘》帖（局部）
台北故宫博物院藏

36. 魏晋时期的人为什么崇尚书法?

在魏晋人看来,所有的艺术形式中,书法等级最高。因为书法的形式最简单,而变化却最复杂。这就像围棋,能在黑白两子之间找出奥妙无穷的变化,其他棋类不论从复杂性还是观赏性来说都不能跟围棋相提并论。书法是白纸落黑墨,就是这么简单的工具,就是这么简单的形式,但是却能在毛笔的游走提按之间展现出无穷的变化。

魏晋时代的上流社会对书法的热衷几乎是无以复加的,书法是当时非常重要的一个攀比内容。比如在当时,如果祖先过世不能找书法家题写墓碑,那外人定会认为其子孙不孝。王羲之在曾祖父王览去世后,就找了当时的大书法家卫觊题字。

魏晋时期,在这种上流社会的比拼风气之下,这些大家族就成了书法发展的温室。当时主要的书法家几乎都来自这些大家族,比如卫觊、陆机、卫夫人、王羲之、王献之、王珣等,根本原因就是他们拥有优厚的财力、充裕的时间,都受过良好的教育,这样他们青少年时期可以专心地从事文化艺术创作。魏晋时期比较有名的书法世家有王氏家族、卫氏家族、索氏家族、陆氏家族、郗氏家族和谢氏家族等。

图36　晋·王珣《伯远帖》
(清拓本《三希堂法帖》)
现藏于北京故宫博物院

37.《兰亭集序》的高妙之处在于无一相同的20个"之"字吗？

很多论述《兰亭集序》书法高妙的文章里都在强调一件事，就是里面有20个"之"字，无一相同，说是凭这些"之"字的结构变化就可以看出王羲之笔法结字上的高深造诣。这个说法古已有之，流传范围之广几乎尽人皆知。每每提及此事，我总看见讲的人煞有介事，听的人频频点头、如梦初醒。

就这个问题，我同意南开大学田蕴章老师的观点，这20个"之"字分别是"之"的楷书、行书和草书的三种写法。但凡有过毛笔书写经验的人都知道，在写字，特别是写行草书的时候，把一个字

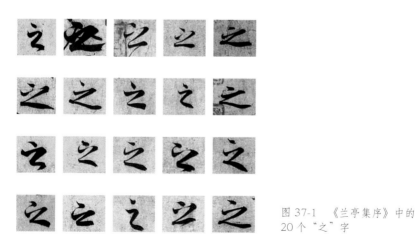

图 37-1 《兰亭集序》中的20 个 "之" 字

图 37-2　唐·褚遂良摹《兰亭集序》
现藏于北京故宫博物院

写很多遍，想做到完全一致，几乎是不可能的，因为人手不是机器，这种差异不可避免。的确，这20个"之"字在笔法、结字方面的丰富性，体现了王羲之非常高超的艺术水准，但是把这一点夸张后描述成王羲之书法水准的体现，就未免贻笑大方了。

　　我认为，《兰亭集序》在书写速度、字形美和可识读性这三个条件之间找到了一个最佳的结合点。也可以这么说，就是在保持了字形美和可识读性的前提下，他达到了一个最大的书写速度。那么，书写速度对我们来说重要吗？重要。有人说，"在所有的艺术思维中，第一个念头是最好的。"为了捕捉这第一个念头，就要求书写记录的速度要匹配上思考的速度，同时要求保留字形美和可识读性，从这一点看，王羲之在这三个限定条件中实现了一种无可挑剔的中庸美学。另一方面，《兰亭集序》的行书体已全无前代书家的古拙之气，笔法与结字皆精巧严密，是传世王羲之作品中最秀美妍丽的一件，开后代行书之新风。所以可以说，王羲之代表魏晋时代书法的最高水平，而《兰亭集序》又代表了王羲之的最高水平。

38. 《兰亭集序》有着怎样的前世今生？

《兰亭集序》是怎样产生的呢？魏晋以后，三月初三被定为"上巳节"的固定日期，是古代民间的一个重要节日，各地都会有庙会活动庆祝。于是，永和九年（353）三月三日，中国书法史上最重要的一次文人聚会（雅集）发生了。王羲之与谢安、孙绰等41位军政高官，在山阴（今浙江绍兴）兰亭"修禊"，会上作诗，记录成《兰亭集》，王羲之为大家的诗文写了一个序——《兰亭集序》，文中前半章记叙兰亭周围山水之美和聚会的欢乐之情，后半章抒发了作者对于生死无常的感慨。

《兰亭集序》写完之后王羲之特别喜欢，就不再拿出来示人了，只留作家传。传给了他的第五子王徽之，王徽之自然知道这个作品的重要性，就把它小心地传了下去，一直传到第七代智永禅师手里，智永禅师没有后人，因此他去世前把这幅《兰亭集》留给了弟子僧辨才。

唐太宗李世民是王羲之的"铁粉"，曾经疯狂地收集王羲之的法帖，得知《兰亭集序》在辩才和尚手里，就派监察御史萧翼——梁元帝的曾孙设法获取《兰亭集序》。最终，萧翼假扮成平民在辩才和尚手中得到《兰亭集序》。据说，李世民去世时要求把《兰亭集序》放进昭陵陪葬，从此，《兰亭集序》再无下落。

图38　晋·王羲之《兰亭集序》（"神龙本"，唐·冯承素摹）
北京故宫博物院藏

图 39 唐·欧阳询（传）
《兰亭集序》（定武本、局部）
台北故宫博物院藏

39.《定武兰亭碑》有着怎样的曲折经历？

唐太宗李世民得到《兰亭集序》后，李世民一边让弘文馆拓书手制作双钩填墨本分赐近臣，一边让身边的顶尖书法高手临习，虞世南、褚遂良和欧阳询都临过，但是只有欧阳询能临摹到深入骨髓地像，我们今天看到的《定武兰亭》就是根据欧阳询的摹本上石翻刻的，因北宋时发现于定武（今河北定州市），故名。

据说当时这通碑刻好后立于长安学士院。后来安禄山内乱，六御蒙尘，名将郭子仪打回长安的时候，在皇宫得到欧阳询的这通碑，喜欢得不行，于是，至德元年（756），这通碑在欧阳询写完100多年之后第一次搬家，运到灵武，开始了它流浪的生活。到了唐末五代梁的时候又被移至汴都开封城。

946年，辽太宗耶律德光入侵中原，带走了《定武兰亭》碑石，但是人算不如天算，耶律德光在北归的途中到今天河北栾城时暴毙。契丹人非常有创意，把耶律德光做成木乃伊带回去了，他应该是中国历史上唯一一个被做成木乃伊的皇帝。皇帝死了，他的手下再没人关心这块"破石头"，于是就把这块石头扔在了栾城。又过了近百年，到了宋朝庆历年间，几经辗转运回朝廷。

到了北宋末年，金兵入汴梁，宫里的珠玉珍宝被洗劫一空，金国人不知道这石头有啥用，所以刻石安然无恙。后来，留守汴梁的宗泽将军将刻石送给暂时住在扬州的宋高宗，宋高宗十分珍视。1129年金兵进逼扬州，宋室仓促南渡，宋高宗命内臣将兰亭刻石投于扬州石塔寺井中，以备事后再取。然而宋高宗死后，这块石碑也散失不传，从此，消失在历史的迷雾中。

欧阳询在临习《兰亭集序》的时候基本上做到了"下真迹一等"，对王羲之的笔画结构和整体意蕴都模仿得极为接近，南宋的姜夔曾说"世所有兰亭，何啻数百本，而定武为最佳"，这就是对欧阳询的书法功力的肯定。

40. 《祭侄文稿》成为"天下第二行书"只是因为它情感浓烈吗？

唐肃宗乾元元年(758)，颜真卿50岁，他哥哥颜杲卿的儿子颜泉明赴河北常山找回安史之乱中死难者的遗骨，最后找到父亲颜杲卿及三哥颜季明等人部分尸骨。安葬亲人的时候，颜真卿写了一系列祭文，其中最有名的是九月三日写的《祭侄文稿》。由于颜季明曾担任其父亲与颜真卿之间的联络工作，这份工作是最危险的，所以对于颜季明的牺牲，颜真卿应该是尤其悲痛的。

《祭侄文稿》，行草书，纵28.2厘米，横72.3厘米，现藏于台北故宫博物院。这幅作品给人最大的感受就是干涩、强烈，颜真卿当时用的墨偏浓，笔也有点秃，很多字都是枯笔飞白写就，并不像《兰亭集序》那么温润。《祭侄文稿》后面跋文有三行小字，上面写统计《祭侄文稿》正文234个字，还有涂抹的34个字，合计268个字。我们数了一下，写268个字只蘸了7次墨，一次蘸墨，疾书数行，点画粗细变化悬殊，干湿润燥对比强烈，所以我们乍一看视觉上略有不适，原因是颜真卿当时就没有关心书法的好坏，结果"弄拙成巧"，强化了它干涩的效果，无意间成为中国书法史上极为特殊的一幅作品。

从作品整体感受来说，《祭侄文稿》显然不属于常见的中正平和

类型的，它不论是外在感受还是内在情绪上都是冲突的、悲怆的、强烈的、极端的、不是很有节制的。所以，我们首先应该承认它是一幅承载着强烈情感的作品。但是同时，我们也不应该过分夸大情感在艺术品中的作用。

《祭侄文稿》有今天的"江湖地位"，根本原因还在于它是一幅顶级的书法作品，是颜真卿在不经意间展示出精湛的书法技巧。粗看这幅作品，似乎写得很凌乱，但这是枯笔墨干的原因，细看就会发现，其实这幅字写得非常有层次，浓重处粗壮质朴，跟颜真卿的楷书如出一辙；轻盈处笔意连绵，直取"二王"。《祭侄文稿》体现了颜真卿深厚的行书功力，就连很看不上颜真卿楷书的米芾，也强调"颜鲁公行字可教"。

艺术的主要目的是表达情感，技术则是表达情感所必需的工具，二者相辅相成。在评价艺术品时，不应过分夸大情感在艺术品中的作用。

认真看《祭侄文稿》就会发现，它还完全符合行草书作品先工后草的书写状态，书写的速度越写越快，《自叙帖》亦如此。《祭侄文稿》是一幅感情充沛的作品，正是感情的饱满让它充满灵性的火花，并且不可重复，但是过分夸大书写状态和情感的作用也不符合实情。仔细观

察其笔画的使转、单字的结构、全篇的章法，几乎没有任何纰漏，这才是它能够成为一幅伟大作品的真正原因。

至于涂改的字数越来越多，是不是就代表了情绪的巨大波动？其实更主要的还是由于要修改文章的措辞。后面越改越多，是因为在书写之前，作者一定会打一个腹稿，而这个腹稿必定是开头清晰，越到后面越模糊，需要修改的内容也自然会越来越多。

所以总体来看，颜真卿的心情一定是悲愤的，但是绝对没有到不可抑制的程度，还算是比较平静的。我们看文章措辞，颜真卿的思路非常清晰，笔下也完全不失法度。因为此时，距离颜季明的死，已经过去了两年零八个月。

图 40-2　唐·颜真卿《祭侄文稿》（局部）现藏于台北故宫博物院

41. 楷书是怎么出现的？隶书发展到楷书发生了哪些变化？

隶书发展到了蔡邕时，笔画已经变得非常规矩，撇捺都已经不再那么夸张，很多横画都处理得非常接近楷书，"蚕头雁尾"已经不像其他汉碑那么明显。钟繇的楷书则是在此基础之上更进一步地做了大刀阔斧的调整。

我们看钟繇的小楷，从隶书到楷书最主要的变化体现在这三个方面：首先，代表隶书的"蚕头燕尾"彻底消失，长横的起笔不再回锋，而是采用露锋的形式；长横收笔也不再向右上挑，而是向右下方顿笔。其次，撇不再回锋。隶书的撇一般作回锋处理，起笔细，收笔粗。而楷书则是顿笔后直接撇出，从粗到细一挥而就。再次，是钩的广泛使用。隶书的竖笔一般不出钩，即使有一些出钩的笔画，比如横折弯钩，也是用毛笔送到最后才收笔，而楷书里的钩就干脆多了，多数情况都是轻轻挑起出钩，这是楷书的一大进步。因为钩一方面增加了自身笔画的姿态美，另一方面也能跟后面的笔画进行联系，增加了笔画的映带关系。

为什么会做这样的调整，又为什么会出现楷书呢？归根结底还是为了快，套用武侠小说里的一句话："天下武功唯快不

破。"提高书写速度是汉字演进发展的一个因素，从篆、隶、楷、行、草，再到简化字的出现都是遵循这一逻辑发展下来的，而钟繇正是实践这个规律的人之一。以上三个方面的变化看起来只是笔法的轻微调整，但其结果就是从隶书到楷书的飞跃，书写速度有了极大的提高。楷书是篆、隶、楷三种静态书体中书写速度最快的，这也是它长盛不衰的原因之一。

我们今天总结这些变化的时候，也许会感觉这也没什么了不起的，好像不是什么大变化，不就是几个笔画改动一下吗？但是纵观整个书法史，你就会发现，钟繇和他的楷书是一个划时代的节点，也是中国书法艺术的一次非常大胆、非常彻底的革新，钟繇确立的楷法从此再也无人撼动。楷书的更进一步发展那还得等到唐代欧阳询的出现，他最终把楷法推向了极致，引领一代唐楷的盛世。

图 41　汉·钟繇《荐季直表》（局部）

42. 魏碑是怎么产生的？

从386年北魏建立到581年北周灭亡，这接近200年的时间内，北方出现了北魏、东魏、北齐、西魏、北周五个朝代，历史上把这一段时期叫作南北朝的北朝。其中以北魏的立国时间最长，后来就用"魏碑"来统称包括东魏、西魏、北齐和北周在内的整个北朝的碑刻书法作品。这些碑刻作品主要是以"造像记""石碑""墓志铭"和"摩崖"的形式存在的。

魏碑的出现有两个重要的先决条件：第一，魏孝文帝提倡的汉化政策，这是北方文化繁荣发展的基础，虽然到了北齐、北周又出现去汉文化的逆流，比如西魏的宇文泰就强迫已经改姓"元"的鲜卑王族改回鲜卑姓氏"拓跋"，但是这时候汉化已经逐渐深入人心，不可逆转。第二，北方立碑、塑像的风气非常隆盛。当时南方政权沿袭了曹操时代禁止厚葬的政策，对立碑刻石也是明令禁止的。北方则正好相反，作为"暴发户"，朝廷鼓励并且带头开凿洞窟供奉佛像，也不反对树碑立传。这些造像记、碑刻和铭文成为魏碑的重要组成部分，也成为中国书画艺术的一笔重要财富。

图 42 龙门石窟蜂窝状的崖壁

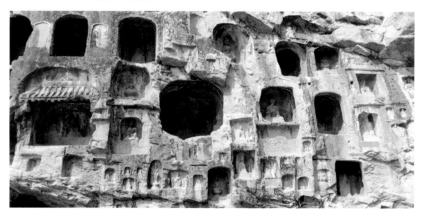

43. 魏碑只是碑吗？

魏碑根据用途不同主要分为四类：造像记、碑石、墓志铭和摩崖石刻。

（1）造像记

与当时多数入主中原的少数民族一样，鲜卑人也笃信佛教。造像记主要是用于记述建造佛像的经过，是给佛像的一段说明文字。由于北魏孝文帝采取了废除鲜卑文采用汉字的政策，于是大量汉字书写的造像记开始出现在龙门石窟中。据说仅仅发现于龙门石窟的造像记就超过3000方。这些作品良莠不齐，绝大多数都非常普通，由于没有南方"二王"这样的领袖人物，多数作品由学识粗浅的读书人书写，并且由手艺拙劣的工匠凿刻，所以造像记留下的书迹并没有形成比较统一的风格法度，也没有形成社会普遍的审美共识，因此造像记是魏碑中最粗糙的一类。当然，经过前人的整理，也有少数从中脱颖而出，得到人们的认可，被视为魏碑的代表作。历史上有人提出过"龙门二十品"，比如《始平公造像记》《魏灵藏造像记》《孙秋生造像题》和《杨大眼造像记》等。

总的来说，相比于碑石的正式、墓志铭的尊贵和摩崖的文艺，造像记是魏碑中较平民的，书写也较随意。多数是底层读书人书丹，工艺水平一般的石匠上石凿刻，所以制作粗糙和很多错字自然是难免的。从书写到刻工都体

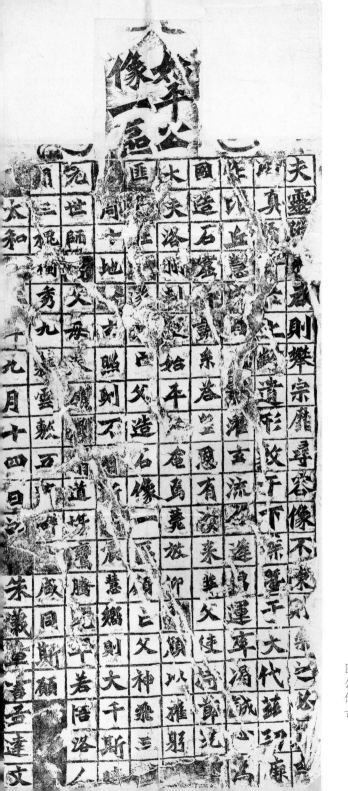

图 43-1 北魏·《始平公造像记》（局部）
位于河南洛阳龙门石窟古阳洞

图 43-2　北魏·《张猛龙碑》（明拓本，局部）
拓本现藏于北京故宫博物院，碑石现藏于山东曲阜汉魏碑刻陈列馆

现出了少数民族文化与中原文化融汇之初的一些朴素的特点，当然它们对书法的发展也有一定的借鉴意义。

（2）碑石

墓志和碑石都是刻石，区别是碑石立于地上，墓志放在地下。北朝有一些影响较大的碑刻，如《晖福寺碑》《吊比干文》等，其中最重要的是《张猛龙碑》。《张猛龙碑》是北碑中最有影响的碑刻之一，历来评价很高。《中国书画鉴赏辞典》中说："张猛龙有龙门造像的峻利而无其质直，有元氏墓志的精严而富于变化，有云峰摩崖的意趣而不粗疏。"可以说对《张猛龙碑》的评价非常高，不少人称《张猛龙碑》是"魏碑第一"。

《张猛龙碑》的字以方笔为主，不用篆隶的回锋处理，虽然没有了篆隶的柔美和圆润，但是多了楷书的疏朗和坚实，体现了北方人大开大合的性格。笔法又比造像记富于变化，刻工也更好，书写者的基本功是非常过硬的，可以远看，也可以细看，审美富于层次。尤其厉害的是其结字千变万化，但是都在法度之中，有人说它"开欧、虞之门户"，指的就是它的结字对欧阳询、虞世南的启发很大。现在很多人学魏碑，学的就是《张猛龙碑》，它也是山东曲阜孔庙最重要的碑石之一。

（3）墓志铭

第三类魏碑是墓志铭，这种形式产生于东汉末年，是埋入地下的碑石。后来发展为一种石刻品类，体制多样而精细。

由于王公贵族的身份地位和财力物力，墓志书法的书写与雕刻都非常精致，充分体现了毛笔的功力与特性，字里行间渗透着参与者的小心翼翼与毕恭毕敬，远不是底层读书人所能书写的。正因为这样，这些墓志书法体现了较高的审美水平，更接近当时上层社会的实际书法面貌。

墓志书法中不少元氏墓志，如元瑛、元晖、元倪、元怀墓志以及张玄等墓志均为上乘之作。比如《元瑛墓志》，又名《长乐公主元瑛

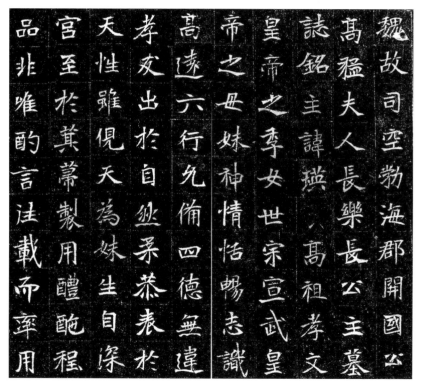

图 43-3　北魏·《元瑛墓志》，洛阳出土
洛阳古代艺术馆藏

图 43-4 北魏·《张玄墓志》（民国拓本）

墓志》，墓主人是孝文帝之女，20世纪40年代在洛阳被盗出土。其书法质朴中透着清新，浑厚中藏着刚劲，给人一种"天然去雕饰"的自然之美，字体有开张之势，在运用方笔的同时完美体现了线条的圆润与弹性，可谓刚柔相济。

　　值得一提的还有北魏书法史上绕不过去的名作之一《张玄墓志》，全称《魏故南阳张玄墓志》，清代时因避康熙玄烨的讳被称为《张黑女墓志》。书写与镌刻都有极高的水准，堪称北魏墓志的巅峰之作。还有很多类似的，比如《美人董氏墓志铭》等，也都写得非常好。

（4）摩崖石刻

摩崖石刻就是在山崖上找一块平整的石面，在上面书丹再刻文字。摩崖石刻的书写和凿刻难度都比碑石大，且经年累月地风吹日晒，不易保存，所以能留下来的更显珍贵。

魏碑有一个共同特点是，几乎全部都是由不知名的书法家书写的，他们的作者姓名也没能流传下来。但是有两位摩崖石刻的作者姓名得以保存下来，他们是北魏的郑道昭和北齐的安道一。郑道昭的代表作品有《郑文公碑》，结字宽博舒展，笔法凝重厚实、刚劲秀美。仔细看他的笔画，有些是回锋起笔掺以隶意，但多数都是露锋起笔，方笔见棱，能明显看出是篆隶向楷书过渡的中间书体。安道一是北齐时的高僧、书法家，他认为"缣竹易销，皮纸易焚；刻在高山，永留不绝"，故把佛经刻于石崖之上。安道一擅长写大字，被称为"大字鼻祖""榜书之宗"。杨守敬《平碑记》中对其评价道："擘窠大字，此为极则。"

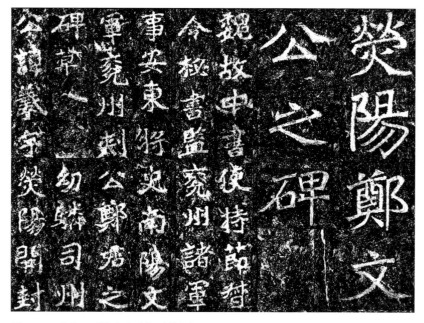

图 43-5 北魏·《郑文公碑》（局部）
现藏于山东平度市天柱山（上碑）、山东莱州市云峰山之东寒洞山（下碑）

44.《千字文》是怎么来的？

　　《千字文》出现在南朝梁武帝时代，它润泽后代至今1500多年。在这1500多年里，它创造了两个纪录：第一，它是传诵度最广的国学经典之一，因为它跟后来的《三字经》《百家姓》一样，是后世几乎所有学童的入门读物，多数中国人读的第一本书就是《千字文》；第二，它是被抄写次数最多的文章，因为它从诞生之日起就成了书法的经典，被无数书法家千百遍地抄写。《千字文》对于中国文化的传播和书法技艺的传承都起到了不可估量的作用。

　　《千字文》是怎么来的呢？这要从梁武帝说起。梁武帝是个书法"发烧友"，而且是王羲之的"骨灰级粉丝"，他收集了大量的王羲之作品，还要让子弟们临习。可是这些杂乱无章的帖放在一起，不方便临习，也不便记忆，梁武帝就寻思能不能把王羲之的这些字迹整理成一个集字帖，变成一篇文章。因为目的是练习书法，字最好不重样。想做这样的事得找一个专门"耍笔杆子"的人，于是他想到了员外散骑侍郎周兴嗣。周兴嗣又是什么人呢？

　　据记载，周兴嗣博学，文章写得当世一流。梁武帝作为一个"老文青"，经常喜欢以各种题目举办"作文大赛"，结果这个周兴嗣每次比赛都能拔得头筹。一来二去，他就成了梁武帝的御用作者，所以整理王羲之字迹这个艰巨

图 44-1　元·赵孟頫真草《千字文》、北京故宫博物院藏

的任务，自然落到了这位姑苏才子周兴嗣
的头上。

　　做文字工作的人都知道，写文章容易，
但要写一篇韵文，字不重样，"之乎者也"
只能用一次，这个难度就太大了。周兴嗣
接到命令，立即返回家中，闭上房门，将
这一堆字放在眼前，摆在案上，逐字揣摩，
反复吟诵。尽管他满腹经纶、才华横溢，

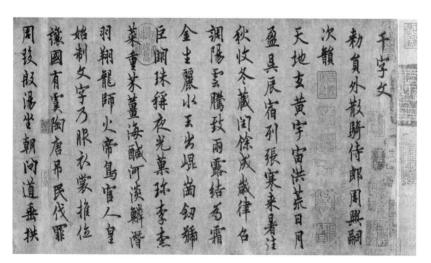

图 44-2　唐·欧阳询行书《千字文》（局部）

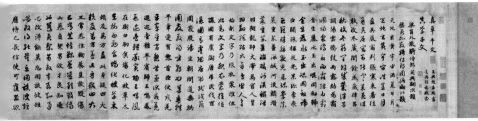

但也是费了九牛二虎之力才最终完成这篇《千字文》。现在普遍流传的说法是他一夜之间完成的，我个人觉得这并不太可信，即便是李白、杜甫、曹子建、司马相如在他们各自的巅峰状态，这样规模和难度的一篇文章恐怕也要经过反复锤炼，不是一天能写成的。

《千字文》全文共250句，每四字一句，四句一组，两组一韵，前后贯通，互不重复。其内容涉及天文、地理、历史、农工、园艺、饮食起居、修身养性及封建纲常礼教等各个方面，包罗万象，涵盖面广泛，行文流畅，气势磅礴，又融知性、可读性和教化性于一炉，合辙押韵，朗朗上口。

《千字文》是历代各流派书法家进行书法创作的重要载体，后世书法家更是把它当成学书的经典范本之一，所以历代书家才会反复抄写。《千文字》是为了临习王羲之的书法而出现，最后又反过来促进和开拓了书法的传承。

图 44-3　明·文徵明行书《千字文》（局部）

45.《瘗鹤铭碑》有着怎样的身世之谜？

因为南朝延续魏晋的传统，朝廷禁止立碑，所以南朝主流社会是没有书写碑刻的习惯的。但是人算不如天算，历史还是在不经意间给我们留下了几块非常重要的刻石。物以稀为贵，《瘗鹤铭碑》《爨宝子碑》和《爨龙颜碑》这三通碑，在中国书法史上格外地受重视。

《瘗鹤铭碑》是江苏镇江焦山上的一个摩崖石刻。原石刻因为山崩坠入江中，后打捞出大的五块残石，现陈列于江苏省镇江焦山碑林中，一个江心的小岛上。"瘗"，读 yì，埋葬的意思，《瘗鹤铭碑》就是埋葬了一只仙鹤后写的一篇纪念的铭文。人们已经记不清这篇文字什么时候开始出现在这里，只知道《瘗鹤铭碑》一经发现，便立即受到人们的推崇，人们前仆后继地来到它的面前观摩临写，每一个站在它面前的人都被其中的书法艺术所震撼，人们欣赏它、赞美它甚至膜拜它。然而，所有这些都没能阻止这件惊世骇俗的书法作品一次又一次地坠入水中、一次又一次地遭受磨难，每一次打捞都要付出巨大的人工成本。但这些遗失和残损非但丝毫没有影响它在人们心中的地位，反而更

图 45-1　南朝·《瘗鹤铭碑》

增加了它的神秘和人们对它的好奇。

《瘗鹤铭碑》留给我们的谜题有很多，首先是作者。它的作者究竟是谁？千百年来学者们始终争论不休，由于它没有实名落款，所以后人只能猜测。怀疑的对象主要有这么几个：东晋的王羲之、南梁的陶弘景、中唐的顾况，还有晚唐的皮日休等。目前多数人倾向的是陶弘景，笔者也认同这个观点。

从宋朝到当代，《瘗鹤铭碑》历史上经过多次打捞，抗战期间还差点被日本人抢走，但是最终还是被人们保护了下来。《瘗鹤铭碑》为什么如此受到重视呢？归根结底还是物以稀为贵。因为南朝缺大字，在以"二王"为代表的帖学传统中，大字显得尤其可贵。南方的大字在书法史上具有坐标意义，所以《瘗鹤铭碑》历代被称为"大字之祖"。当然，南朝历史上肯定还有别的大字，谢安就曾让王献之题牌匾，书写大字匾额之类的需求在当时肯定也是有的，只不过这种形式在总的书法应用场景中占比很小，而且极少保存下来。

图 45-2　江苏省镇江焦山碑林，保存《瘗鹤铭碑》之所

每一幅好的书法作品肯定都是既见性情又见功力的，只不过有的更多见性情，有的更多见功力，《瘗鹤铭碑》就属于前者，它充分体现南朝士人阶层那种每日谈玄论道、闲云野鹤一般的精神气质，他们在这种气质支配下形成了一种独特的书法气韵。《瘗鹤铭碑》的点画灵动，字形开张，所以其行的疏密，字的多寡、大小都不雷同，书写得相当随意，参差错落而有奇趣，字里行间流露出浓厚的六朝气息。

《瘗鹤铭碑》技术上主要采用篆书的中锋用笔，只在撇捺处有一些侧锋，隐隐地透出一些楷书的意象，属于楷书之前的过渡字体，所以有一种高古浑厚的气象，加上风雨侵蚀，反倒增强了线条的雄健凝重和深沉的韵味，可以作为书法在发展过程中自篆、隶笔势到楷书过渡的一个实物资料。

图 45-3　《瘗鹤铭碑》拓本（局部）

46.《爨宝子碑》压过豆腐吗？

图 46-1　东晋·《爨宝子碑》
现藏于曲靖市第一中学爨碑亭

爨宝子（380—403），建宁同乐（今云南陆良）人，是爨（cuàn）姓统治集团的成员，曾任建宁（今云南曲靖）太守。《爨宝子碑》，全称《晋故振威将军建宁太守爨宝子碑》，立于东晋义熙元年（405），是在爨宝子死后百姓为纪念他而立的，碑高1.83米、宽0.68米、厚0.21米，碑文计13行，每行30字。碑立好之后就埋于地下1400多年，无人知晓。

直到清咸丰二年（1852），一个叫邓尔恒的人担任南宁（今云南曲靖）知府。有一天，他偶然进入厨房，瞄了一眼案板，吃惊地发现案板上的豆腐块上竟然有字迹，字体天真古拙。邓尔恒喜出望外，于是赶忙问卖豆腐的人在哪里，厨子说那是个越州人。邓尔恒很快就追踪调查到了越州扬旗田。做豆腐的是个农夫，他说，有一天他拉着牛犁地时，突然犁到一块石头，把犁尖都犁断了，他用锄头刨出来一看，原来是块碑，于是抬了回去做压豆腐的工具。

碑学的研究在当时的社会已经是显学，很多金石学者为了寻找历史遗留的碑石古迹，往往足迹遍及深山峭壁。正是在这股崇碑的学术风气下，上流知识分子对碑石文字都非常重视，所以《爨宝子碑》

一经问世，其怪诞的用笔、随意的结体所表现出的古朴味道，立刻引起人们极大的兴趣，被视为书法作品中的奇珍异宝，阮元称它为"滇中第一石"，康有为誉它为"已冠古今"。

康有为评其"端朴若古佛之容"，"朴厚古茂，奇姿百出"。其用笔结体与《中岳嵩高灵庙碑》极相似，在隶楷之间。碑石现在云南曲靖市第一中学校园内，为全国重点保护文物。

其立碑之时距书圣王羲之死时仅几十年，却与世传右军法帖书风之清雅俊逸大为迥异。这既是碑与帖的差异，也是文化中心与文化边缘的差异。

我们看《爨宝子碑》，它还是脱胎于汉隶笔法，明显波磔犹存，相较于北方的《张黑女墓志》《元怀墓志》等成熟的魏碑，它显得更"原生态"。可能跟北方造像记更为相似，用笔方峻，起收果断，似昆刀切玉；其字大巧若拙，率真硬朗，气魄雄强。究其渊源，也是属于由隶书到楷书的过渡作品，体势、情趣、仪态均在隶楷之间，细看特别有味道。

图 46-2　《爨宝子碑》拓本

47.《爨龙颜碑》是通什么碑？

图 47　南朝·《爨龙颜碑》
现藏于云南省陆良县薛官堡斗阁寺大殿

与《爨宝子碑》相比，《爨龙颜碑》较大，这个就压不了豆腐了。它通高 3.38 米、上宽 1.35 米、下宽 1.46 米、厚 0.25 米，碑阳正文 24 行，每行 45 字，共 927 字，故被称为"大爨"，《爨宝子碑》则被称为"小爨"。清道光七年（1827），金石学家、云贵总督阮元在贞元堡荒丘之上发现此碑，即令知州张浩建亭保护。1962 年国家拨款修缮碑亭，并加固碑座。1986 年将此碑移入邻近新修复的大殿内。

因为是在野外被发现的，经过长期的风化剥落，所以它残得比较厉害，不像《爨宝子碑》长期埋在土里，因此字迹清晰。但是它的字"布势精工画人，各有意度"（康有为），于是大显于世，从此与《爨宝子碑》并称"二爨"，是现存晋宋间云南最有价值的碑刻之一。

《爨龙颜碑》的字大小错落，强化了字的雕塑般的空间造型感，突出了视觉冲击力。我个人感觉它和北方的《张猛龙碑》有异曲同工之妙，也是"寓飘然于挺劲，杂灵动于木讷"，非常耐看。

图48　唐·欧阳询《九成宫醴泉铭》（局部）
现藏于陕西麟游县博物馆

48. 楷书为什么在唐代成熟？

汉字在汉朝主要以隶书的形式呈现，到了汉末魏晋时代逐渐"楷"化。直到魏晋的钟繇出现，楷书的笔法基本定型，"横、竖、撇、捺"都作了大幅的简化，尤其是"钩"的变化，完成了楷书的最后设计。

从此，随着南北朝的分裂，楷书在南北两地沿着各自的方向发展。南方沿着重要的《宣示表》一脉，走的是华美优雅的文人路线，变成一种小众文化，比如王羲之的《乐毅论》、王献之的《玉版十三行》都是这一脉书风。与此同时，楷书在北方以另一种形式存在，走的是明快清爽的路线，变成一种大众文化，造就了无数的造像记、碑石、摩崖和墓志铭，它们有一个共同的名字——魏碑。

楷书的最终成熟是在隋唐时代，南北再次被统一，南北的书风也因此融合，就像两条各自流淌的河流在此汇集。楷书成熟的代表就是欧阳询、虞世南等一批书法家的出现，他们生在南方，来到北地，他们是时代的"弄潮儿"，是南北书风汇集交流背景下的幸运儿。欧阳询《九成宫醴泉铭》的诞生代表了楷书的成熟，也代表楷书巅峰时代的来临。

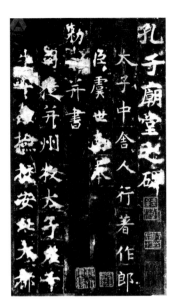

图 49-1　唐·虞世南《孔子庙堂碑》（局部）

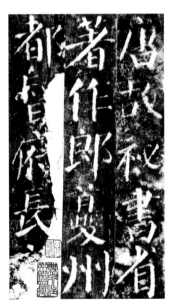

图 49-2　唐·颜真卿《颜勤礼碑》（局部）

49. 唐代的经典楷书作品有哪些？

唐朝是楷书最辉煌的时代，无数顶级楷书"大佬"接踵而至，传世的书法作品也非常多，比如欧阳询的《九成宫醴泉铭》《皇甫诞碑》《化度寺碑》《虞恭公温彦博碑》等作品都被当成经典法帖，尤其是《九成宫醴泉铭》，1000多年来深刻影响着中国书法艺术的发展。

虞世南作为一代楷书大师，传世作品并不多，但是他所书的《孔子庙堂碑》却特别受到重视，北宋黄庭坚曾经说过"孔庙虞书贞观刻，千两黄金那购得"。

褚遂良的《孟法师碑》《倪宽赞》《雁塔圣教序》也是从初唐到盛唐书风过渡时期的重要作品，被后世很多人当作学习典范。

颜真卿的楷书传世作品有数十种，是唐代作品最丰富的楷书大家，他的《多宝塔感应碑》《东方朔画像碑》《颜勤礼碑》《颜氏家庙碑》等作品深刻影响了中国书法史的发展，近年出土的《郭虚己墓志》也是颜真卿早年的优秀楷书作品。

柳公权是唐朝后期一位楷书大家，也是唐楷的集大成者，他充分吸收初唐欧虞和中唐颜真卿的特点，用笔劲健，结字变化多样，《玄秘塔碑》和《神策军纪圣德碑》都是历代学习楷书的法帖范本。

图 49-3　唐·褚遂良《孟法师碑》（局部）

图 49-4　唐·颜真卿《多宝塔感应碑》（北宋拓本，局部）

图 49-5　唐·柳公权《玄秘塔碑》（清末拓本，局部）

50. 小楷《灵飞经》的作者究竟是谁？

作为唐代顶级的经书作品，《灵飞经》凭借华丽、优美的书风在一众抄写经卷中脱颖而出，1000多年来一直受到人们追捧，但是由于《灵飞经》无明确落款，其作者历来众说纷纭，业界有玉真公主、专门写经的经生和钟绍京这三种观点。

先说玉真公主。为什么会怀疑是玉真公主呢？因为卷末有"大洞三景弟子玉真长公主奉敕检校写"的落款。这位玉真长公主是谁呢？

根据《新唐书·诸帝公主》的记载：玉真公主名李持盈，唐睿宗李旦的第十女、唐玄宗李隆基的妹妹。生母被其奶奶武则天害死，自幼由姑姑太平公主抚养。受到家庭环境的影响，从小修道。

这篇《灵飞经》是不是出自玉真公主的手笔呢？我认为基本可以排除，原因有二：第一，落款明确说"玉真长公主奉敕检校写"，相当于监督的作用。如果是亲自写的，应该改作"沐手敬书"之类的。第二个理由也是一种推测，就是玉真公主作为一个名人，如果能写出这样的书法，那在当时不可能没有书名，包括那些"沙龙文青们"的记录，但是我们没有看到类似的描述。所以首先可以排除玉真公主这个"怀疑对象"。

第二种观点认为作者是专门抄写经书的

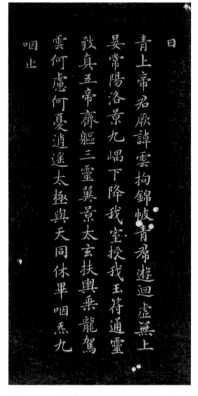

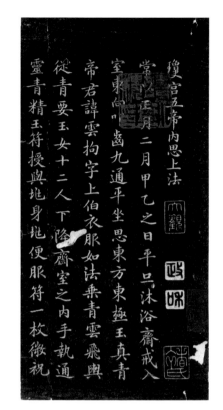

图 50-1　唐《灵飞经》（清初拓本，局部）

经生。什么是"经生"？经生就是以抄写经书或者相关文书为职业的人。这些经生的基本功都非常扎实，有人说"其书有瘦劲者近欧、褚，有丰腴者近颜、徐（浩），笔笔端严，自头至尾，无一懈笔，此宋、元人所断断不能及者"。写得整齐划一，是宋元人肯定做不到的。所以，支持者说《灵飞经》是这些经生的作品，也有一定道理。

第三种观点是大多数人支持的钟绍京。关于《灵飞经》书写者最早的记载是元代人袁桷（jué），他在著作《清容居士集卷四十七》的《题唐玉贞公主六甲经》中认为该帖是钟绍京所书。其文如下："《灵飞六甲经》一卷，唐开元间书。当时名能书者，莫若李泰和、

图 50-2　唐·《灵飞经》（局部）

徐季海，然皆变习行体，独钟绍京守钟王旧法。余尝见《爱州刺史碑》《黄庭经》，无毫发违越。至开元间，从贬所入朝，一时字画，皆出其手。此卷沉着遒正，知非经生辈可到，审定为绍京无疑。”元代的袁桷说只有钟绍京保持了“二王”法度，并有一些作品作为对照。今天我们看不到这些碑了，但是钟绍京书写《灵飞经》的可能性最大。

51. 小楷《灵飞经》花落谁家？

《灵飞经》在唐朝写完以后，一直保存得很好。到了宋朝时它已经进入宫廷收藏，并有宋徽宗的题签和盖章。进入明朝之后，《灵飞经》就跟书法史的一位大人物董其昌产生了交集。明万历二十一年（1593），董其昌在西安第一次看到《灵飞经》，并在帖尾题有观款，就这样擦肩而过；14年后，即万历三十五年（1607），董其昌从吴用卿家购得该帖。

后来董其昌写出《莲华经》7卷，当时有个叫陈瓛（huán）的太

常卿，非常喜欢这套《莲花经》，就想把这7卷作品借阅一段时间，但是董其昌不放心让他凭空借走，所以提出每一卷要百金作为押金。陈瓛面露难色，觉得太贵了，有点不想借了，董其昌见状就说可以"借一赠一"，把《灵飞经》也一起借给你，这下值了吧？于是陈瓛爽快地答应了。

　　于是就在明万历三十八年（1610），董其昌将《灵飞经》连同《莲华经》一起抵押借给海宁陈瓛，约定16年后赎回。16年之后，董其昌让儿子带着押金去取《莲华经》，而且甚急，而陈瓛正在勒石铭文，不愿意马上还，于是两边扯皮，往复好几次。后来陈瓛的儿子陈之伸就把《灵飞经》拿出来，搪塞一下，不过在还《灵飞经》的时候，他从里面抽出43行，而董其昌竟也没有发现。而正是陈之伸的这个小动作，让《灵飞经》原件得以被保留住冰山一角。自此这43行藏于陈家，代代相传。

　　而董其昌所藏主体部分，据钱泳所载，董其昌从陈家将《灵飞经》赎回两年后，即明崇祯元年（1628），陈瓛之子陈之伸与董其昌相遇于西湖昭庆寺，问起《灵飞经》无恙否，才知道早已从董其昌手中转出，其后不知所踪。据称部分曾藏于嘉兴郭氏手中，后来再无音信。

　　陈家私自扣留了其中43行，此后辗转流传，到了清朝，被翁同龢之父翁心存于清道光十八年（1838）购得，价500两白银。此后一直

图 51 存世的四十三行《灵飞经》（局部）
现藏于美国纽约大都会艺术博物馆

在翁家流传，后来流入美国纽约大都会艺术博物馆。

52. 瘦金体是怎么出现的？

随着隋朝统一南北方，南北书风也汇合交融，最终，在中国书法史上产生了不同风格的楷书，我将它们归纳为"四大门派"。第一个门派我称它为"清俊派"，欧阳询担任"掌门"，虞世南紧随其后，他们在深刻理解南方帖学的基础之上，借鉴了北方的严整厚重书风，形成秀美刚毅的初唐面貌。

第二个门派我称它为"雄浑派"，"掌门"非颜真卿莫属，他把初唐大师取得的

成果跟北朝的苍茫古拙书风进一步融合，形成了颜体特有的雄浑而又不失法度的气象。颜体倾向北朝书风更多一些，而柳公权也是这一门派的追随者，只不过柳体字更多地倾向了初唐虞世南。

第三大门派我叫它"华美派"，"掌门"是赵孟頫，他的楷书别出心裁，基本上完全出于"二王"一脉的帖学，属于在唐楷和魏晋行书中间打个"擦边球"，最终写出一种有别于唐楷的楷书面貌。

第四个门派我称它为"瘦硬派"，褚遂

图 52-1　宋·赵佶《闰中秋月帖》，北京故宫博物院藏

图 52-2　宋·赵佶《夏日诗帖》册页
北京故宫博物院藏

良是"开山掌门"，他开始把楷书的行笔过
程加速，并且在行笔中间有了轻轻抬笔的动
作，使得笔画中间变细。这种风格传到薛曜、
薛稷兄弟，笔画变得更加瘦硬挺拔。经过宋
初周越的继承和发扬，最后传到宋徽宗赵佶，
变成瘦金体，达到一种极致。

　　瘦金体的特点是瘦直挺拔，起收笔顿挫
带钩，游丝明显，已经接近行书。"横画收
笔带钩，竖画收笔带点，撇如匕首，捺如切刀，
竖钩细长"，书写时候运笔很快，转折明显，
适合书写中小字，很难写出大字榜书。

53. 宋朝人的书法为什么"尚意"？

当我们讨论宋朝书法时候，首先要看到，它是处在魏晋和大唐的光环下的，而魏晋和唐朝已经在书法的风韵和法度两方面都达到了极高的水平。宋朝人也非常羡慕和崇尚晋唐书法，比如"宋四家"中的蔡襄和米芾都拥有超一流的晋唐书法功力，尤其是蔡襄，因为学习颜真卿和"二王"而获得社会的广泛认可，被欧阳修、苏轼等人认定为"本朝第一"。

但是，书法是一门艺术，艺术家总要不自觉地努力挣脱前人的束缚，开拓出一片新的局面，于是宋朝人，尤其是以苏轼、黄庭坚、米芾为代表的北宋书家最终写出了"尚意"的特色。

我们讲宋人"尚意"，但是严格上说，

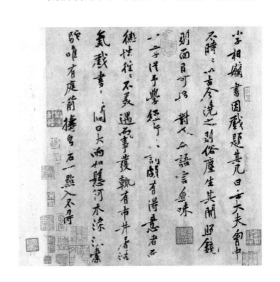

图 53-1 宋·黄庭坚《小子相帖》（局部）

091

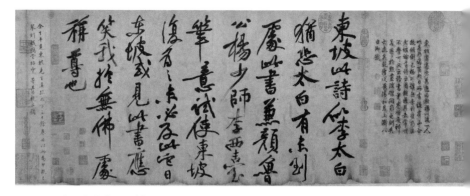

图 53-2　宋·苏轼《寒食帖》
台北故宫博物院藏

"意"并不是一种书风，而是张扬与展示自我的一种方法。其实对于人性的解放，魏晋人做得更加彻底，喝酒、试丹药和清谈都是当时名士的"标配"，但是拿起笔，他们对于书法还是努力地追求气韵。而宋朝人对喝酒、试丹药和清谈都没有过于着迷，他们把书法当成表现自我的渠道。魏晋的"尚韵"更多强调作品的视觉感受，技法的成分多一些；"尚意"则更多强调

图 53-3　宋·苏轼《跋吏部陈公诗帖》、吉林省博物馆藏

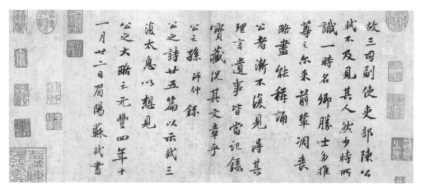

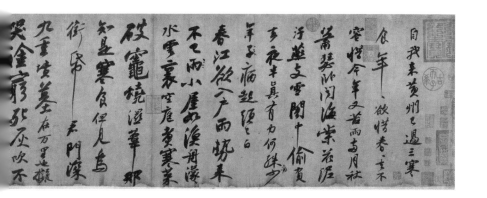

作者的自我表达，性情的成分多一些。不过，应特别注意的是，"意"的价值是建立在"韵"和"法"的基础之上。

从某种意义上讲，这也是面对晋唐的书法巅峰做出的无奈选择。随着书法规则的日趋完善，书法艺术的抒情功能就显得越来越重要了，唐人之"法"已臻完备，于是向"法"之外的探索追求便成了宋人书法的发展目标，"尚意"书法应运而生，为宋代书坛带来了一股崭新的风气。

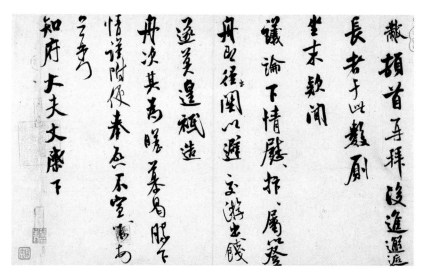

图 53-4　宋·米芾《知府帖》，台北故宫博物院藏

54.“苏黄米蔡”中的蔡襄是“备胎”吗？

提到“宋四家”“苏黄米蔡”，许多坊间传言说这里的“蔡”原本指蔡京，但因为蔡京的名声太差，才被后人换成他的堂兄蔡襄，也就是说蔡襄作为“备胎”顶替了蔡京的位置。真的是这样的吗？

我们尝试着分析一下“宋四家”中蔡襄换蔡京的可能性。书法与文化紧密相连，因为书法的内核是文字，所以书法和文化其实是一体两面。自然而然，人们会用看待文化的标准来看待书法，比如我们对书法家队伍的“纯洁性”是特别在意的，小节可以忽略，大节不容有失，所以才有“薄其人遂薄其书”的说法，也就是说“人品”是放在“书品”之上考量的。

再来看看“苏黄米蔡”这个概念是什么时候形成的。如果形成时间比较早，假设是在蔡京的中年以前，他的“狐狸尾巴”还没有完全露出来，当时人因为蔡京的书法功力和社会影响，把他编入“苏黄米蔡”的团队是有可能的。

那么问题来了，“苏黄米蔡”这个概念是什么时候出现的？

事实上，“苏黄米蔡”这几个人作为北宋书法代表被拿出来单独讨论，是比较晚的事情，至少我们在南宋人的书论中找不到这个组合。南宋高宗赵构是“宋四家”时代的人，他在《翰墨志》中说：“至熙丰（神宗熙宁、元丰）以后，蔡襄、李时雍，体制方入格律，欲度骅骝，终以骎骎不为绝赏。继苏、黄、米、薛（薛绍彭），笔势澜翻，各有趣向。”南宋赵希鹄在《洞天清录》中也把“宋四家”跟很多人放在一起讨论：“朝中名贤书，惟蔡莆阳、苏许公（易简）、苏东坡、黄山谷、苏子美、秦淮海、李龙眠、米南宫、吴练塘（傅朋）、王逸老，皆比肩古人。”赵希鹄罗列出了10位书法家，并对每位都盛赞一番。不论是赵构还是赵希鹄，都没有突出“苏黄米蔡”。

目前见到比较早把这四个人单独放在一起称为“四家”的是宋末元初王芝的跋蔡襄《洮（táo）河石砚铭》中。元朝人许有壬在《跋

张子湖寄马会叔侍郎三帖》中提出"蔡、苏、黄、米皆名家"。此后"蔡苏黄米"出现在很多资料中，到了明朝前后逐渐改为"苏黄米蔡"。

由此可见，"苏黄米蔡"这个组合，尤其是这个确定的称呼，是很晚出现的，那么后人绝没有可能把蔡京列入"宋四家"，因为正如我们前文所说，"人品"是放在"书品"之上被考量的。所以"宋四家"这个概念在诞生之初就应该有蔡襄的一席，不存在作为"备胎"的疑问。

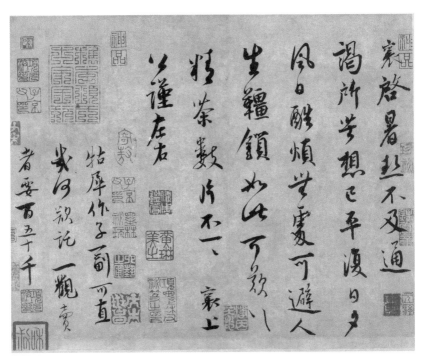

图 54　宋·蔡襄《暑热帖》、台北故宫博物院藏

55. 清朝为何兴起碑学?

到了清朝,尽管"二王"的体系博大精深,但经过历代书家的开发,它的发展也出现了颓势,这是一种风格发展到巅峰之后的必然结果,比如唐朝人把楷书法度严谨、工整秀丽的特点推向了顶峰,后人再也难以超越。宋朝四位大书法家苏轼、黄庭坚、米芾和蔡襄,都没有可以超越唐人的楷书作品,而是把主要精力放在行书和草书的创作上。只有元朝出了一个惊世骇俗的赵孟頫,但是自赵孟頫之后,楷书的发展,几乎到了各种可能的极限,所以楷书的发展到了清朝已经开始出现颓势。在这"二王"体系之内,很难出现欧阳询、智永、赵孟頫这样的大家了。楷书的法度严谨到唐朝达到顶点,在一定程度上使得后人对楷书的练习变得程序化,此后楷书的面貌变得标准化。到了明朝,由于科举取士的日益僵化,出现了一种称为"台阁体"的书风。清朝则进一步演变为"馆阁体","馆阁体"楷书是科举考试规定的官方字体,追求美观、大方,同时也要求标准、规范,于是受到"千人一面"的批评。

书法的发展客观上也需要追求新的发展和突破。到了清朝,金石学得到大力发展,北方魏碑得到大规模的发掘,墓志、造像、石幢、题名等丰富多彩的艺术品得以重现光辉,于是魏碑成为这一时期的书法突破口,碑学书法一举取代了盛行近千年的帖学书法。这是书法向前发展的内在需求,也是碑学复兴的内在逻辑。

图 55　明·沈度《敬斋箴册》
明代馆阁体的代表作之一
北京故宫博物院藏

何以成书家？

——书法家的学书经历与成就之问

56. 第一位章草大家是谁？

章草的成熟期在东汉，第一位章草大家就是东汉京兆杜陵（今陕西西安）的杜度。杜度，字伯度，原名杜操，后来魏晋时代的人因避魏武帝曹操的名讳，改称其为杜度。

杜度的书迹今天是看不到了，但据看过他的书迹的三国时魏人韦诞所说，杜度的书法"杰有骨力，而书字微瘦，若霜林无叶，瀑水进飞"。西晋著名书法家卫恒也说过："杜氏杀字甚安，而书体微瘦。"我们从这些描述中可以想象出，杜度的书法风格大概更接近瘦硬一路，用大诗人杜甫的话说，有"书贵瘦硬方通神"的审美趣味。可以说，是杜度正式竖起了章草的大旗，草书从此开始了正式的发展。身居高位的杜度为草书的发展起到了巨大的推动作用。

57. 崔瑗是何许人？

紧接着杜度之后，以章草闻名的书法家是东汉安平（今河北省安平县）的崔瑗。崔瑗，字子玉，生于汉章帝建初二年（77）。崔瑗出生在一个"学霸家庭"，崔瑗父亲崔骃（yīn）、儿子崔寔（shí）、侄子崔烈都是著名的学者。

崔瑗早年写小篆比较多，晚年开始师法杜度，转向章草。这个时候崔瑗平和的心态、丰富的阅历和满腹的学问，都变成他笔下流畅的线条。比起杜度，他的线条更加柔美和流畅。

崔瑗的草书笔画精微，富有变化，像金子经过百炼，如美玉丽质天成，他的草书造诣实际上超过了杜度。我们看《贤女帖》里面的字，比起常见的章草，结字更加流畅，笔画方圆兼备，甚至偶见两个字之间有笔画的联系，可以说他的草书是介于章草和今草之间的一种过渡性写法，充分体现了崔瑗对草书的理解和探索。崔瑗还著有草书《草书势》一文，是现存最早的一篇纯粹讨论书法艺术的文章。

图 57　汉·崔瑗《贤女帖》
（刻本，刊于宋《淳化阁帖》）

58. 为什么我们今天把练习书法叫作"临池"？

张芝（？—192），字伯英，东汉时期敦煌渊泉（今天甘肃安西）人，出身世家大族。他的爷爷张惇曾经担任过汉阳太守，他的父亲张奂更是汉末著名的大将，官至度辽将军、大司农等，有着卓越的战功。张芝就在这样一个优越的环境中成长，可以说在秦汉的书法家里面，张芝的家境是最好的，李斯最多算是"富农"出身，蔡邕、杜度、崔瑗也仅是普通的知识分子家庭。张芝就完全不一样，那是正经的门阀世族家庭的少爷。直到张芝成年以后，他的父亲在官场遭遇排挤，地位虽然不复当年的高贵，但也没有一落千丈，我们也没从任何史料中找到有关张芝晚年生活窘迫的描述。虽出身条件十分优越，但张芝并没有染上纨绔子弟的恶习，他和弟弟张昶（chǎng）从小就勤奋好学，尤其潜心临习书法。

张奂见儿子如此着迷于书法，也为儿子学习提供了最大的便利。古代学习书法不像今天这么方便，虽然在东汉，蔡伦已经改进了造纸术，使得纸的价格大幅下降，但是还没有降价到如今这样"亲民"。所以尽管张家是大富之家，当时也无法用纸这么贵重的材料天天练字，再说张芝主要

图58　汉·张芝草书《冠军帖》（刻本、刊于宋《淳化阁帖》）

研习的是草书，练习草书就像《非草书》里面说的"十日一笔，月数丸墨"，要是用价格昂贵的纸练字得写破产。

于是张奂为儿子在家里一个池塘边上设了一张石桌，张芝就每天用毛笔蘸墨在石桌上刻苦练习书法。写满就舀来池塘的水冲洗石桌，等水干了再次书写。就这么积年累月地练习，最后池水都被染为墨色，终成就了一代"草圣"。我们今天把练习书法叫"临池"，就是出自张芝"临池学书，池水尽墨"这一典故。

59. 张芝为什么会被称作"草圣"？

纵观书法史，在草书领域里涌现了
韦诞、卫瓘（guàn）、索靖、卫恒、王羲
之、王献之、张旭、怀素、祝枝山等光耀
千古的大师，如果单看作品，我们很难比
较出孰优孰劣，他们都是当时第一流的书
法家，但是他们的师承都可以追溯到张
芝，所以张芝被称作"草圣"，是历史的
真实，也是客观的评价。张怀瓘《书断》
中说："草书，伯英创立规范。"三国魏
书法家韦诞首先称张芝为"草圣"。草书
大家孙过庭在《书谱》中也多次提到他一

生是将张芝的草书作为蓝本的，称"张芝草圣，此乃专精一体，以致绝伦"。

总结张芝的一生，他发扬了杜度、崔瑗的章草，并在此基础上创立了今草。张芝依靠超凡脱俗的天资、孜孜不倦的勤奋、不慕功名的淡泊和破旧立新的开创精神，为中国书法艺术闯出了一条新路，他的草书影响了整个中国书法的发展。草书作为一种文人小圈子的流行书体，如果不是出现了张芝这样一个宗师级的人进行归纳和创造，也许它就会像章草或飞白书一样，最终淹没在历史的烟尘中，很少有人再提起。

《八月帖》和《冠军帖》分别是张芝的章草和今草艺术的代表作，我们今天看到的均为刊于宋《淳化阁帖》的刻本。

《八月帖》，也叫作《秋凉平善帖》，用纯粹的章草写成，共6行、80字，用笔古朴含蓄、圆润健劲，结体随行气的趋势而变，自然流畅，是张芝章草的代表作。该帖的章草少有夸张形式的"燕尾"，收笔大多作点、捺点或者回钩下连，已经完全脱离隶书的笔势，开始具有今草的气息。

《冠军帖》代表了草书这种书体的成熟，结字和章法都彻底摆脱了章草的束缚，笔走龙蛇，连绵不断。张怀瓘的《书断》中这样评价张芝的书法："学崔

图 59-1　汉·张芝《八月帖》
（刻本，刊于宋《淳化阁帖》）

102

图 59-2　清代书法家傅山临张芝《冠军贴》

（瑗）、杜（度）之法，温故知新，因而变之，以成今草，转精其妙。字之体势，一笔而成，偶有不连，而血脉不断，及其连者，气候通于隔行。"可以说，张芝的《冠军帖》真正代表了一个草书时代的来临。

60. 蔡邕在书法理论上有什么贡献？

蔡邕（133—192），字伯喈，陈留郡圉县（一说为河南尉氏县，一说为河南杞县）人。东汉时期名臣，文学家、书法家。他是汉朝书法理论的集大成者，在很多文章中都论述了书法，其中最重要的有两篇——《笔论》和《九势》。这两篇书论都被收入宋代陈思的《书苑菁华》一书，才得以保存流传至今，它们在中国书论史上占有非常重要的地位。有学者认为《笔论》和《九势》为后人所著，此处不展开讨论。

《笔论》开篇就提出"书者，散也。欲书先散怀抱，任情恣性，然后书之"的著名论断，论述了书法抒发情怀的艺术本质，以及书家创作时应有的精神状态。随后论及书法作品应取法、表现大自然中各种生动、美好的物象，强调书法艺术应讲求形象美。

《九势》的历史意义就更重要了。这篇文章对具体的书写要领一一说明，比如"藏锋，点画出入之迹，欲左先右，至回左亦尔。藏头，圆笔属纸，令笔心常在点画中行"，这就是我们一直强调的"中锋用笔"。这些基本的笔法至今仍然在用。我们现在对初学书法的孩子强调最多的还是毛笔尽量垂直于纸面，要中锋用笔，这个理论的源头就来自蔡邕。

在《九势》中，蔡邕还提出了很重要的一句话："势来不可止，势去不可遏，惟笔软则奇怪生焉。"可以说这句话道出了书法之所以能够绵延2000多年长盛不衰的真谛。一个艺术门类，如果能够长时间受人追捧，可能有很多外在的原因，比如官方的支持、生活的需要等。但是除此之外，一定得有这种艺术本身的因素。它本身得足够复杂，比如硬笔书法作为一种艺术形式常常被忽视，就是因为它相对简单、缺少变化的空间。而毛笔正拥有这种复杂性，因此自古以来备受追捧。蔡邕

道出了毛笔的柔软特性带来的无穷变化，这使得此后无数书法家能够在不同方向进行探索。同样用毛笔，欧阳询可以写得工整挺拔，颜真卿可以写得古拙雄壮，赵佶可以写得纤细瘦硬，刘墉可以写得丰腴淳厚，这就是书法。蔡邕是第一个指出书法艺术的复杂性和可开拓性的。蔡邕果然没有说错，就在他之后，一部波澜壮阔的书法史就此展开。这就是蔡邕在书法理论上的巨大贡献。

图60　东汉·蔡邕（传）《史晨碑》（局部）

61. 钟繇曾经为得到书论盗过墓吗？

钟繇（151—230），字元常，豫州颍川郡长社县（今河南省长葛市）人。汉末至三国时期曹魏重臣，书法家。钟繇擅长篆、隶、真、行、草多种字体，推动了楷书的发展，被后世尊为"楷书鼻祖"。

关于钟繇，有一则广为流传的故事：有一次，钟繇与人一起讨论书法，在座的有曹操和韦诞，韦诞是"草圣"张芝最得意的关门弟子，草书成就也很高。此时韦诞跟钟繇是同僚。钟繇开始滔滔不绝地夸耀起蔡邕的书法水准和自己的学习心得，这个时候同为书法大家的韦诞颇为不屑地说："元常（钟繇）你讲得虽然不错，但也只是些皮毛。要说得到蔡伯喈的真传，那天下目前恐怕只有我韦某人了。"

钟繇凭借自己对蔡邕书法的多年研究，也是很自负的，于是冷冷地问："侍中大人您这么说有什么依据？"韦诞一看钟繇不服，就说："蔡伯喈已经被杀，我们都再无机会听他言传身教，但是蔡伯喈耗毕生精力总结的书论文章《笔论》和《九势》却辗转落到我的手中，我每日带在身上，认真研读，现在已经悟到伯喈笔法的精髓。"于是，

图 61-1 三国魏·钟繇
《力命表》刻本拓片（局部）

图 61-2　三国魏·钟繇
《调元表》刻本拓片（局部）

他在袖子里拿出一本书，在钟繇面前晃一下，很快就又收了回去，生怕丢了似的。有句俗语说"钱压奴婢手，艺压当行人"。眼见着这个书法秘籍就在眼前，一向仰慕蔡邕的钟繇再也不能保持矜持，立即提出要将这本书借回去拜读，韦诞舍不得将其外借，便直接拒绝了钟繇。钟繇马上又提出用重金购买，可还是遭到了韦诞的拒绝。结果，钟繇竟然气得当场捶胸顿足，吐血不止。幸亏曹操及时派人送来了灵药，才将其救活，但是钟繇对此始终耿耿于怀。后来韦诞去世，钟繇认为机会来了。于是，他冒死罪派盗墓贼盗掘了韦诞的墓，终于得到了垂涎已久的书法秘籍。从此，他发奋研读、练习，终于悟到了蔡邕书法的精髓，成为一代书法大家。但"盗墓贼"的恶名一背也就是 2000 年。

事实是怎样的呢？我们不妨用史料说话。据史料记载，韦诞的生卒年是 179 年至 253 年，钟繇是 151 年至 230 年，也就是说，韦诞死时，钟繇早已作古 23 年之久。说钟繇盗韦诞的墓，就好像说"关公战秦琼"，属于黑色幽默。这个故事的结尾明显是晋朝人杜撰的。但是这件事的前半部分属实是完全有可能的，嗜书如命的钟繇面对得不到的蔡邕书论，有一些骇人的举动也是合情合理的。

62. 钟繇是如何修炼成为一代宗师的?

钟繇生于东汉桓帝元嘉元年(151)。钟家原本也是望族,但是早在钟繇的祖父时,家族就开始没落,祖父钟迪因牵涉党锢之祸而终身没有做官。"屋漏偏逢连夜雨",钟繇的父亲在他小时候就不幸亡故,此时钟繇的命运与崔瑗的如出一辙,但是跟崔瑗不一样的是,钟繇有一个好叔叔,由他叔叔钟瑜抚养成人。

在京城做官这段时间,钟繇看到了《熹平石经》。钟繇的书法受蔡邕的影响最大,可以说他是蔡邕书法的直接传人。当然,钟繇之所以在书法上取得巨大的艺术成就,并不限于一家之学。钟繇与每一位有成就的学者一样,都是集前人之大

图 62-1　三国魏·钟繇《贺捷表》刻本,北京故宫博物院藏

图 62-2　三国魏·钟繇《荐季直表》
（清拓本，刊于《三希堂法帖》、局部）

成，刻苦用功、努力学习的结果。

　　钟繇在京做官这段时间，学习书法极为用功，有时甚至达到入迷的程度。在学习过程中，不分白天黑夜，不论场合地点，有空就写，有机会就练。晚上休息，就以被子作纸张，时间长了竟把被子划个大窟窿。见到花草树木、虫鱼鸟兽等自然景物，就会与笔法联系起来。钟繇在书法艺术领域最终取得巨大的成绩，跟他的勤学苦练是分不开的。

63. 为什么说钟繇的楷书对王羲之有很大的影响？

钟繇的楷书代表作有《宣示表》《荐季直表》《贺捷表》《调元表》《力命表》，合称"五表"。

"表"是古代臣子给君主的奏章，比如诸葛亮的《出师表》。钟繇这几张表的书法风格相差不是特别大，其中最有代表性的是《宣示表》。西晋覆灭的时候，王导等众人拥护司马睿南下，当时情况非常紧急，金银细软都来不及带，但是王导还把钟繇的《宣示表》缝在衣袖的兜里渡江南下，这个《宣示表》在王羲之的书法学习起步阶段起到了非常重要的作用。我们说钟繇对王羲之有很大的影响，主要就是因为这篇《宣示表》。如果不是当初王导有这样一个举动，那还会不会有书圣王羲之呢？不好说，有可能我们今天看到的中国书法史就是另一番景象了。

《宣示表》中每一个字的笔画都精致入微，我们估计钟繇写好后也反复抄了好多遍，所以全文18行299个字几乎无一处败笔，《宣示表》也是钟繇小楷的巅峰之作。若想学钟繇，建议可以从《宣示表》入手。这一字帖布局空灵，结体疏朗、宽博，体势横扁，略带隶意。虽然就楷书的法度论，还有许多不成熟的地方，结体法度均不如晋唐工整，

图63　三国魏·钟繇《宣示表》（刻本，刊于宋《绛帖》），北京故宫博物院藏

但天趣盎然、妙不可言，这篇小楷在整个书法史里也能算得上独步古今。

64. 王羲之是如何修炼成一代"书圣"的?

在王羲之的书法学习起步阶段，钟繇的《宣示表》起了非常重要的作用。王羲之的启蒙老师卫夫人虽然是卫家的人，但是她的字学的也是钟繇，今天我们看卫夫人的字，一眼就能看出这是清秀版的钟繇。

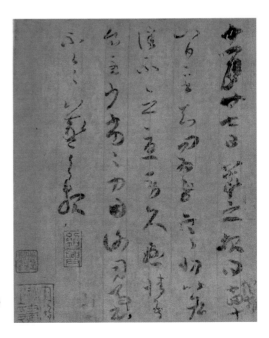

图 64-1　东晋·王羲之《寒切帖卷》
现藏于天津博物馆

虽然后来王羲之在成熟期也受到了一些北方碑石风格的影响，比如我们在《兰亭集序》里面隐约也看到了一些险劲、挺拔的气息，但是更主要的还是流畅、俊美的感受。应该说王羲之终其一生，其书法总的气象始终没有摆脱钟繇和《宣示表》的影响，这也与他受到的启蒙教育有直接的关系。

王羲之究竟跟随卫夫人学习多久，无据可查。后来，王羲之在《题卫夫人〈笔阵图〉后》中这样自述游历学书的经过："余少学卫夫人书，将谓大能。及渡江北游名山，比见李斯、曹喜等书，又下许之；见钟繇、梁鹄书，又之洛下；见蔡邕《石经》三体书，又于从兄洽处见张昶《华岳碑》，始知学卫夫人书，徒费年月耳。"可见北方碑石书风对王羲之的书法观念影响很大。

正是由于早年深厚的钟繇书风的功底，成年以后又广泛接触北方书风，这些经历最终成就了王羲之"书圣"的地位。

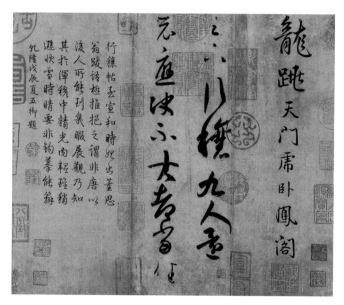

图 64-2　东晋·王羲之《行穰帖卷》
原迹已失传，此图为初唐时期的双钩填墨摹本
现藏于美国普林斯顿大学美术馆

65. 王羲之出身于怎样的书法世家？

王羲之家族学书法氛围非常浓厚，一家子都爱写，王氏几代人中以书名世的就达几十人。王羲之父辈有从兄弟八人，其中王敦、王导、王旷、王廙四人以书法名世，尤其是以王导和王廙的水平为最高。

王羲之的同辈和子侄辈的人中间，书法水平出类拔萃的也不乏其人。甚至王家的一些女眷都写得非常好，比如王羲之的妻子郗夫人、王凝之的妻子谢道韫、王献之的保姆李如意。我们整理出一张图表，可以看出，王家几代人中以书名世的人有一大堆，随便拿出一个都是大师级的。比如王珣，当时在王家并不起眼，但是传世一幅《伯远帖》，便与《快雪时晴帖》《中秋帖》并称为"中华十大传世名帖"之首的"三希帖"。

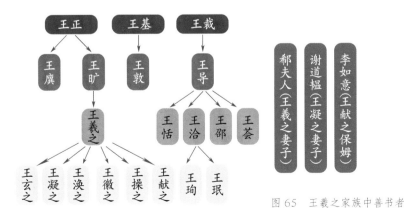

图 65　王羲之家族中善书者

66. 为什么王羲之的作品已无真迹传世？

王羲之书法成名很早，他一生又写出那么多作品，而且这些作品绝大多数在当时就被视若珍宝，谁若收到王羲之的便条都不舍得扔。既然这样，怎么就一件真迹都没有留到今天呢？笔者总结了一下，大概有这么几个原因。

首先是天灾。水火无情，经过漫长的历史，不管你保存得多好、多用心，稍有疏忽，一把火就能把书法作品烧个精光，一次水灾也能淹个面目全非。或者由于南方天气潮湿，但凡有几天密封不好，作品就会发霉变质，更别说还有鼠咬虫蛀。只要有一次意外，这些传世真迹就会灰飞烟灭，这是所有古代书画作品都要过的一个"时间坎"。

其次是人祸。人为有意无意的破坏，这在历史上就太多了。比如南朝梁的末代皇帝梁元帝是一位有名的书画皇帝，他跟北方的西魏打仗失败。西魏兵就要打进来了，梁元帝收藏的包括"二王"书迹在内的14万卷图书眼看不保，这时他一咬牙、一跺脚，露出狰狞的一面——我不能拥有，别人也休想得到，结果将这些重要的书籍图卷付诸一炬。据说一些有见识的西魏官兵打进来后冒死在火里抢救出4000卷，带到了北方，北方人从此才见到了"二王"的风采。再比如隋炀帝游江都，他在巨大的龙舟上载满古代书画文物精品赏玩，结果有一次龙舟中途倾覆，这些书画都葬了鱼腹。还有一些大的社会运动，比如清代"文字狱"或者编写《四库全书》的时候，被毁掉的古代字画也不在少数。

毁坏王羲之书法的事不光是别人干，王羲之自己也干。比如他的内弟郗昙（郗夫人的弟弟、王献之的岳父）去世的时候，由于他和郗昙的关系非常好，他悲痛欲绝，以至于拿出自己大批的书画作品给内弟殉葬。以当时的防腐技术，这批作品的结果可想而知。

王羲之真迹失传的第三个原因，说来特别奇怪。就是后人太爱他的书法了，间接造成了王羲之作品的"遇难"。后世推崇王羲之的人

太多，如果都是升斗小民倒也没什么，但是经常有一些非常有财力、有权势的大人物，甚至是贵为天子的皇帝热爱王羲之作品，那么他们必然会想尽一切办法、动用一切资源，把王羲之的作品收集到一起，归为己有。比如南朝梁武帝和唐太宗，他们的主观目的并不坏，一方面满足自己的占有欲，另一方面想集中在一起也便于更好地保护。但是最终的结果却往往是，意外真的发生时，"集中保护"就变成了"集中销毁"。如果这些作品零散地分布在民间，就有可能总有一些能逃过历史的一次次厄运流传到今天。

　　但是这样的"集中遇难"后果就非常严重了，历史上记载梁武帝萧衍收集王羲之书法约15000纸，这中间大部分都被他的孙子梁元帝萧绎一把火烧掉了。所以唐太宗李世民就只能收集到约3600纸，到了唐玄宗的时候，书法家钟绍京花数百万钱也才勉强买到右军行书5纸，然而花多少钱都已经买不到真书一纸了，也就是说王羲之的楷书真迹在唐朝就基本失传了。到宋朝刻《淳化阁帖》的时候收录的只有50多纸行书，王羲之的行书真迹在民间也已经极难见到，以至于到今天其所有真迹彻底失传了。

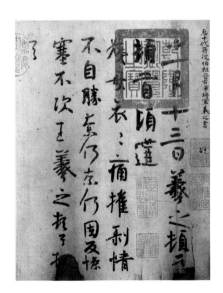

图66　东晋·王羲之《姨母帖》（唐摹本）
辽宁省博物馆藏

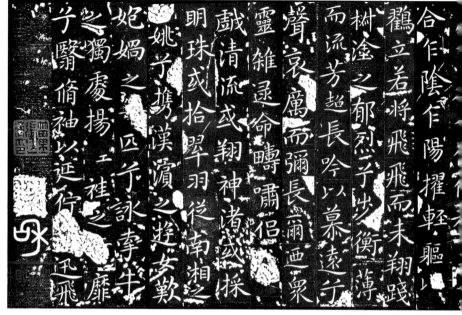

67. 王献之的艺术成就有多高？

王献之（344－386），字子敬，小名官奴，琅琊临沂（今山东省临沂市）人。东晋官员、书法家、画家、诗人，右军将军王羲之第七子、晋简文帝司马昱女婿、晋安帝司马德宗的岳父。

王献之少负盛名，才华过人。得到宰相谢安赏识，历任本州主簿、秘书郎、司徒左长史、吴兴太守，累迁中书令等职。与族弟王珉区分，人称"大令"。他先后迎娶郗道茂及新安公主司马道福为妻，嫁女于太子司马德宗（晋安帝）。太元十一

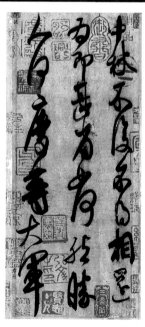

图 67-1 东晋·王献之《中秋帖》现藏于北京故宫博物院

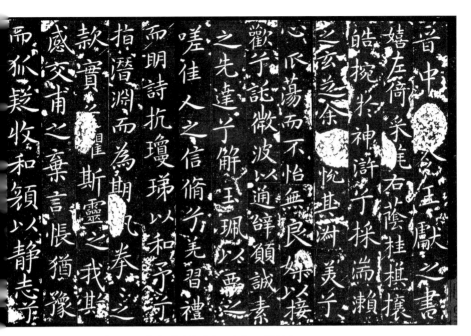

图 67-2　东晋·王献之《洛神赋十三行》玉版刻本
现藏于北京首都博物馆

年（386）病逝，时年 43 岁。安帝时获赠侍中、特进、光禄大夫、太宰，谥号为"宪"。

王献之精习书法，以行书及草书闻名，在楷书和隶书上有深厚功底。在书法史上与王羲之并称"二王"，有"小圣"之称。又与张芝、钟繇、王羲之并称"书中四贤"。唐人张怀瓘《书估》评其书为"第一等"。同时，王献之还善于作画，唐人张彦远《历代名画记》称其画为"中品下"。

南朝时世人对"二王"的评价跟唐朝以后不同，当时社会上普遍认为王献之青出于蓝，胜过其父王羲之。

68. 王羲之的后人中临王献之作品几乎可以乱真的是谁？

王献之与王羲之并称"二王"，是中国书法史上的一座高峰，后世许多书家以他们为典范，将临习他们的作品作为学书的必由之路。王羲之家族的后人中出现了多位重要的书家，比如羊欣、王僧虔、智永等，其中羊欣临习王献之的作品几乎可以以假乱真，达到了出神入化的地步。

羊欣（370—442），字敬元，泰山郡南城县（今山东省新泰市）人，传为王献之的外甥，因此得到了王献之的培养。不过流传下来的关于王献之教授羊欣书法的故事比较离谱，我们就不予采纳。当时有句谚语说"买王得羊，不失所望"，可见羊欣临习王献之出神入化，说羊欣是王献之的"复印机"也不为过。相传王献之的书法中有一些看起来风神较弱的，往往就是羊欣所书。羊欣性格沉静，不与人争强斗胜，言笑和美，举止优雅从容，广泛阅读经籍，尤其擅长楷书。

唐张怀瓘《书断》里说，"师资大令，时亦众矣，非无云尘之远，若亲承妙旨，入于室者，唯独此公，亦犹颜回与夫子，有步骤之近。"虽然学王献之的人很多，但是能够做到登堂入室的人只有羊欣一个，原因就是他跟王献之的亲近关系，就像

图 68　东晋·羊欣《闲旷帖》

颜回跟孔子一样。羊欣在书法上确实是王献之的传人，他的传世书法作品有《暮春帖》《大观帖》《闲旷帖》等，不论小楷还是草书，与王献之相比，确实几可乱真。

图 69-1　隋·智永《真草千字文》
（局部）

69．"退笔成冢"出自什么典故？

智永，生卒年不详，大约生活在南朝梁、陈到隋朝这段时间。俗家姓王，名法极，是王羲之的第五子王徽之这一支的第七世孙。到智永出生的时候，王家再也不是那个显赫天下的王家了，其时王家甚至已经可以用破败来形容了，于是这个叫王法极的青年就和兄长王孝宾（法号慧欣）一起在云门寺出家。从此以后，人们尊称智永为"永禅师"，尊称慧欣为"欣禅师"。

智永对书法的热爱和投入，纵观整个书法史几乎无人能出其右，"退笔成冢"这个成语就来自智永。他对书法的痴迷让他对金钱名利、儿女情长再也提不起半点兴趣，遁入空门、潜心学书在他看来是最

119

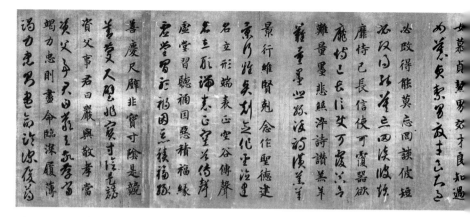

图 69-2　隋·智永《真草千字文》（局部）

好的选择，所以他在祖上王羲之的旧宅剃度，追随书圣的脚步，开启一扇真正的书法殿堂之门。

　　智永为了练习书法对自己要求之严格，我们今天来看简直到了有点自虐的程度，就像电影《霸王别姬》里的一句话："不疯魔，不成活。"智永落发之后住在寺里一个藏经楼的楼上，发誓"书不成，不下此楼"，从此每日专心练习王羲之法帖，整整30年，书法大成。当然对于30年不下楼的事情我们不能过于刻板地理解，不能认为他真就一步也不下楼，因为这个事情在古代也没有可操作性，比如古代没有抽水马桶，人也总会生病等，而且他毕竟是和尚，若是从不参禅悟道、不打坐念经，也说不过去。只是通过这句话，我们可以领略智永学书的刻苦程度。

　　智永还在屋内备了一个大箩筐，练字时，笔头写秃了，就取下丢进筐里。日子久了，破笔头竟积了十大筐。后来，智永便在永欣寺后院的空地挖了一个深坑，把所有破笔头都埋在土里，砌成坟冢，称之为"退笔冢"。"退笔成冢"的典故就是从这儿来的，与张芝的"临池学书"一样，成为刻苦临帖的代称。

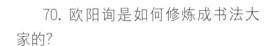

70. 欧阳询是如何修炼成书法大家的?

557年，欧阳询出生在广州刺史府上，用今天的话说，他是"含着金钥匙出生"的，此时，不但他的父亲欧阳纥手握重兵，位高权重，他的爷爷还在世，他的几个叔叔也都是当时朝廷的封疆大吏。如果是在太平年月，他这样的出身将来必定是一段千篇一律的"富家贵公子成长记"，然而欧阳询偏偏生在了动荡不安的南北朝。

在这个时代里，厄运的降临从不分富贵还是贫贱，残忍的屠刀也从不计较屠戮的是罪大恶极还是老幼无辜。"动荡"是这个时代唯一的旋律，没有什么是固定或者永恒不变的，一切都会在波诡云谲的变化中突然扶摇直上，或者急转直下。

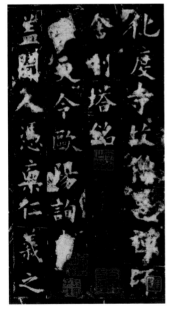

图 70-1 唐·欧阳询《化度寺碑》（局部）

就在欧阳询出生这一年冬十月，南朝梁敬帝禅位于陈霸先，南北朝最后一个朝代——陈朝建立。569年，这一年欧阳询虚龄13岁，陈宣帝怀疑欧阳纥有二心，征召他入京拜左卫将军，这就是明升暗降，要夺欧阳纥的兵权。欧阳纥恐惧，于是接受部下劝说据广州起兵反叛，原先他根本就没想反叛，所以显然准备不足，第二年春兵败被擒、押解回朝，不久被斩于建康，时年34岁。幸运的欧阳询被其父亲生前

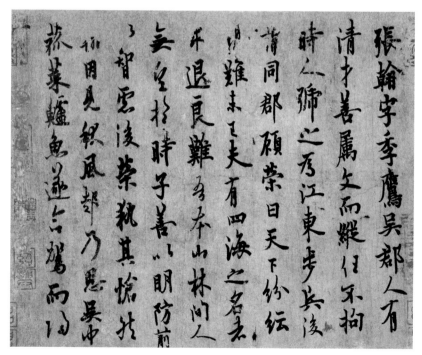

图 70-2　唐·欧阳询行书《张翰帖》
现藏于北京故宫博物院

好友江总收养。欧阳询此后跟随养父江总
20多年，一直生活在建康。

年轻的欧阳询主要学习"二王"，可
能也学了智永的书法，直到他33岁。此
时的欧阳询站在历史的岔路口，他的人生
即将面临一次巨大的改变，这次改变让欧
阳询的生命轨迹彻底扭转了方向，对他的
人生和书法都产生重大影响。

589年，晋王杨广带兵灭了南陈，南
陈灭亡。33岁的欧阳询来到长安，他凭
借满腹的学问和高超的书法造诣，迅速获
得了京城上层人士的认可。此时的欧阳询
像一只误入花园的蜜蜂，疯狂地在每一朵
花中吸收营养。来自北朝的书法给了欧阳
询巨大的启发，这期间有一个关于欧阳询
痴迷学书的例子，流传很广，出自《新唐
书·欧阳询传》。说欧阳询曾经在赶路的
途中，在草丛中看到一通晋代书法家索靖
写的碑，于是下马看了碑文的书法，索性
露宿在石碑旁整整三天，日夜观摩，在确
认自己把所有的奥妙都了然于胸之后，才
依依不舍地离开。正是由于对书法如此痴
迷，最终，欧阳询成为一代书法大师。

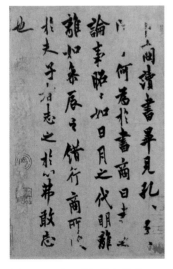

图70-3　唐·欧阳询行楷书
《卜商读书帖》
现藏于北京故宫博物院

123

71. 虞世南在后世的影响为何不如唐时？

唐武德四年（621），李世民被封为天策上将，建立文学馆，虞世南被授为弘文馆学士，与房玄龄、杜如晦都为"十八学士"之一。

虞世南的书法水平在当时就得到很多人的认可。李世民的眼界是很高的，而且他身边都是当时顶尖的书法好手，但是李世民对虞世南的书法相当推崇，认为虞世南是跟欧阳询旗鼓相当的"选手"。民间也是一样，唐代张怀瓘评价他"伯施隶、行、草入妙"，说他的楷、行、草都能进入妙品的级别。后世的人也是对他推崇备至，比如把他列为"初唐四大家"，对他的书法作品争相购买，黄庭坚说"孔庙虞书贞观刻，千两黄金那购得"就是证明。

但是我们意外地发现，到了元以后，虞世南的书法影响好像急转直下，楷书四大家"欧颜柳赵"里面没有他，甚至后世很多人都不认为虞世南是中国书法史上的顶级楷书大师。我们平时也很少听说有人在临习虞世南的书法，我们常听说"欧体""颜体""柳体"，但是却很少听到"虞体"这个说法。这是为什么？

图 71　唐·虞世南《破邪论序》，三井纪念美术馆藏

　　我个人认为最主要的原因是虞世南传世的作品过于少，不是到今天才少的，他的作品在元代就已很稀少，就《孔子庙堂碑》和《破邪论序》影响比较大。除了以上两件作品，其他的还有《大运帖》《用笔赋》《书指述》《世南伏奉三日疏》等，这些碑帖中，伪托的居多，可信的很少。

　　我们知道，书法作为一种艺术形式，它必须具备自己的丰富性，不存在一成不变的书家，如果一个书法家一生只呈现出一种面貌，而没有随着年龄、阅历和功力的增长而发生进阶和变化，那么他只是个写美术字的匠人而已。比如欧阳询、颜真卿、柳公权等都表现得非常明显，他们终其一生都在不断积累、纠正、改变和进步着。要体现出这些，必须有一定数量的作品。

　　回到虞世南身上，情况就有点尴尬了，由于他流传的作品太少，人气就慢慢降低了。与欧阳询对比，虞世南的一生算是运气不错的，但是对后世的书法影响却大不如前者。

125

72. 虞世南有哪些精彩的书论思想？

除了处理政事和写一些书法作品之外，虞世南还很愿意钻研书法学问，不断总结书学理论。其中比较有名的是《笔髓论》，文中有一些很精彩的论述。

比如他提到人在写字的时候心、手、力量、笔管、笔毫和字迹的关系，他说："心为君，妙用无穷，故为君也。手为辅，承命竭股肱之用故也。力为任使，纤毫不挠，尺丈有馀故也。管为将帅，处运用之道，执生杀之权，虚心纳物，守节藏锋故也。毫为士卒，随管任使，迹不凝滞故也。字为城池，大不虚小不孤故也。"这些因素必须合理搭配才能写出好的书法作品。

虞世南还提到握笔的高度问题："笔长不过六寸，捉管不过三寸，真一、行二、草三。指实掌虚。"（一寸相当于3.3厘米）就是说写楷书握笔高度应该在离笔尖一寸的高度，写行书的高度应该离两寸，写草书的高度应该离三寸。

虞世南还论述了行笔的快慢、中锋与侧锋的关系以及笔画的长短粗细的效果："太缓而无筋，太急而无骨，横毫侧管则钝慢而肉多，竖管直锋则干枯而露骨。终其悟也，粗而能锐，细而能壮，长者不为有余，短者不为不足。"这里强调笔画的长短粗细都要写出它特有的姿态，而且要在法度之中，才

图72 唐·虞世南《孔子庙堂碑》
现藏于北京故宫博物院

会达到我们想要的艺术境界。

虞世南对于行书和草书也做了一些论述，比如提到行书："行书之体，略同于真。至于顿挫盘礴，若猛兽之搏噬；进退敛距，若秋鹰之迅击。"

虞世南还强调了书写时候的状态，他说人最好的书写状态，就是在书写的时候要把视觉、听觉甚至思绪都跟外界隔离开，这样才能做到心神很正，心神正了，写出的字才会不偏不倚，就像宗庙里面的器物，太空了它可能会歪斜，太满了也会容易倾覆，只有不空不满的状态下才比较中正。"欲书之时，当收视反听，绝虑凝神，心正气和，则契于妙。心神不正，书则欹斜；志气不和，字则颠仆。其道同鲁庙之器，虚则欹，满则覆，中则正，正者冲和之谓也。"

图 73-1　唐·褚遂良《倪宽赞》
台北故宫博物院藏

73. 褚遂良有什么特别的学书经历?

褚遂良,字登善,出生在隋开皇十六年(596)。关于青少年时期的褚遂良,我们翻遍史料,也没有太多发现,似乎当时人都没有意识到,这个不起眼的孩子将来会成为一个在中国历史和艺术史上都非常重要的人。我们只知道他的父亲褚亮18岁就在陈朝做官,入隋之后任太常博士,也就是欧阳询的同事。后来因为与一场反叛有牵连,褚亮被贬到西北地方上。当时天下就开始大乱了,烽烟四起。4年之后,金城校尉薛举在兰州称帝,于是,不得志的褚亮带着22岁的褚遂良投靠了薛举。

后来褚遂良父子成为李世民的俘虏,从此追随李世民。直到唐贞观十年(636),41岁的褚遂良出任起居郎,专门记载皇帝的一言一行。在这之前的十年间,褚遂良苦心钻研书法。由于虞世南是"十八学士"之一,入职后褚遂良就有了大量的机会接触虞世南,所以虞世南对褚遂良早期的影响比较大。《倪宽赞》和《雁塔圣教序》是褚遂良书风的典型代表。

《倪宽赞》整体清新流畅,结体和笔画都非常有特点。结体上那

些夸张的长横经常打破字的重心和均衡。笔画上粗细对比非常明显，撇笔纤细而捺笔粗壮。但是在褚遂良的笔下，所有的这些变化都被他处理得在视觉上极为舒适。《倪宽赞》这幅作品远看有"颜值"，近看有力道，绝对算得上是"集美貌和实力于一身"，是不可多得的法帖，很值得学书者临摹。

从《雁塔圣教序》中能看出，57岁的褚遂良已经脱离了中年时期学习欧、虞的面貌，也没有了北碑的那份外露的刚健。随着年龄、阅历和学养的增加，他把所学到的东西都内化成一种特殊的韵味。《雁塔圣教序》可以代表一个艺术家的成熟，因为它已经有一种非常含蓄的辨识度，让人一看就知道这是褚遂良的作品。

再看字的细节，这幅作品法度强烈，自带一种刚劲和力量感，时代特征和褚遂良的个人性格特征非常明显，用笔方圆兼备，章法疏朗，成为不同于欧阳询和虞世南的褚氏特色。相比欧阳询，褚遂良的起收笔都处理得更加随意一些，不像欧、虞那么一丝不苟，因此他的字看起来更加轻快、活泼。整幅书法作品以弧形线条居多，即使是短线条，也有一咏三叹的情调，这是褚遂良书法的一大特点。弧线的大量使用，为原本笔直、坚挺的基本笔画增加了柔和委婉的气象。这些用笔使褚

图 73-2 唐·褚遂良《雁塔圣教序》（局部）
碑刻现藏于陕西西安慈恩寺大雁塔下

遂良的书法显得生动活泼。最有特色的是长笔画的处理，比如长横，往往一笔三过，直中带曲，中间很细，有立体感。我们基本上可以从这里找到后来的瘦金体的源头，褚遂良过渡到薛稷，再过渡到宋徽宗瘦金体，从《雁塔圣教序》中就能看出端倪。

再说结字，褚遂良的字结体还是延续欧、虞一脉，中宫收紧，四方展开，不同的是，他的字受到隶书的影响更大一些，有一些字偏扁，结体上改变了欧、虞的长形字。褚遂良创造了一种笔画纤瘦、但是结体饱满的字体，宋徽宗最终把这种风格发挥到了极致。

74．什么叫"锥画沙，印印泥"？

唐代褚遂良的天赋体现在对书法有自己独到的见解，他在《论书》中创造性地提出了非常有名的笔法理论："用笔当如锥画沙，如印印泥。"这句话什么意思呢？历来有很多不同的解释，似乎都有一定道理，我个人觉得最合理的理解是这样的："锥画沙"说的是用锥子在沙地

教序太宗文皇帝製盖聞二儀有象顯覆載以含生四時無形潜寒暑以化物是以窺天鑒地庸愚皆識其端明陰洞陽賢哲罕窮其數然而天地苞乎陰陽而易識者以其有象也陰陽處乎天地而難窮

上划过，如果锥子是立着垂直于地面，那被划开的沙子会自然地分向两边，这个笔画就比较厚重，痕迹也自然流畅。"印印泥"说的不是我们今天用的印泥，而是古代的封泥，比如一卷竹简，为了防止别人偷看，就用绳子系好，上面用一块专门的泥封上，再把刻好的印章印在印泥上，印泥上面就会留下很深刻的印章痕迹，并有鲜明的印痕线。书法时若笔力精到，则笔画有立体感，线条边缘爽利，如盖印泥一般，所以"印印泥"强调的是书法的力度、立体感与线质。

当然，褚遂良的贡献不只是这些，楷书的笔画在褚遂良这里有了一定的流动性，开始富于变化起来。由欧阳询等人建立起来的严谨的楷书结构，在褚遂良的笔下已经开始松动，他在试图创造另外一种美感，只是不是特别明显，我们能轻微地感觉到，楷书到了褚遂良这里开始变得活泼。

75. 薛稷在书法上有什么特殊贡献?

作为"初唐四大家"之一，薛稷的名气显然远不如欧阳询、虞世南、褚遂良。这是为什么呢?首先是时间先后的问题。"初唐四大家"中薛稷出生最晚，他比虞世南小91岁，当81岁的虞世南去世10年后他才出生；他比欧阳询小92岁，当85岁的欧阳询去世7年后他才出生；他比褚遂良小53岁，当63岁的褚遂良去世时，薛稷才10岁。所以在薛稷的青少年时代，另外三位都已经是名扬天下的"大神"了，薛稷也是通过对欧阳询、虞世南、褚遂良的学习，进入了书法的殿堂，尤其是受到褚遂良的影响最大，他的个人书法风格并不突出。但能位列"初唐四大家"之一，薛稷也有他特殊的贡献。

我们今天常用的"宋体字"，顾名思义，应是在宋代创造的字体。事实上，宋体字是在宋代伴随印刷术的普及形成的，它是对这一字体的演化和升级，真正要说这种字体的奠基和首创，当算到薛稷头上。比如我们看扬州市图书馆藏的薛稷楷书《涅槃经帖》，里面的字清新秀丽，像极了宋体字，这应该说是对中国文化发展的一个巨大贡献。这件事对于中华文明是一件好事，但是对薛稷却不见得是好事，因为它带来了一个副作用，宋体字的广泛刊行导致了它的艺术性下降。任何一种艺术形式都有这样的规

图 75-1　唐·薛稷《涅槃经帖》，扬州市图书馆藏

图 75-2　唐·薛稷《信行禅师碑》（局部），扬州市图书馆藏

律，多了就显得俗气，这也直接导致了薛稷本人的书法被后人低估。

另外，薛稷还是中国艺术史上第一位书法和绘画两方面发展的艺术家。在薛稷之前，画家并不刻意练习书法，书法家也大多不画画。自从薛稷之后，人们逐渐追求书法和绘画的双轨发展，以至于到了后世逐渐有了"诗书画印"四绝的提法，这个苗头追根溯源便始于薛稷。

76. 孙过庭的《书谱》有哪些未解之谜？

《书谱》是初唐书法家孙过庭的书论，内容广博宏富，见解精辟独到，是中国书法史上一部具有里程碑性质的书法著述。对于《书谱》，其艺术价值和理论价值千百年来都是毫无争议的，但是其他方面却有着非常大的争议。

第一个争议就是，这篇《书谱》是不是孙过庭亲自书写的？

《书谱》开篇只说"吴郡孙过庭撰"，就是说这篇文章肯定是孙过庭写的，但是并没有落款。结尾的时间处我们看到垂拱"元"年改为"三"年，说明原稿极有可能是垂拱元年（685）就写好了，在垂拱三年（687）的时候再次抄写，存在他人代抄的可能，而且中间还有一些低级错误，比如抄错行了，看起来好像抄写的人对稿件不熟，更使人们加深了这种怀疑。但是我们看见中间大量的涂抹，明显是因为一边抄写一边对原文进行推敲的结果，所以是孙过庭本人再次抄写的可能性更大。

第二个争议是，《书谱》是序文还是正文？

《书谱》有宋徽宗赵佶的瘦金体题签"唐孙过庭书谱序"，而且很多学者认为"谱"这种文体应该是把很多书家列出来，进行优劣品评。启功先生认为"殆以既无谱式而称之为谱，义有未合"。因此现

有文字应该是一篇序文。

第三个争议是，《书谱》作为一篇序文，是部分还是全文？

在《书谱》结尾处写有"今撰为六篇，分成两卷"，北宋《宣和书谱》有"书谱序上下二"的记载，证明《书谱》至少在北宋还是有两卷的。

现存的《书谱》卷首有"书谱卷上"字样，其后则不见"卷下"的字样。有人尝试着把现有文字分成6卷，结果总是不能令人满意，因此更多人倾向于认为目前的《书谱》是6卷中的一部分。所以有很多学者认为《书谱》并不完整，启功先生就认为，孙过庭的"卷下"，尚未书写完人就已经去世，这与陈子昂的记录一致。

但是我们从《书谱》里的一些细节可以发现，事情可能没那么简单。比如卷首瘦金体的

图 76-2　明·宋克书孙过庭《书谱》（局部）
美国普林斯顿大学艺术博物馆藏

题签"唐孙过庭书谱序"之下有"下"字残留。比如现在《书谱》全 33 纸，合为一卷。然而，其中第 12 纸中的第 185 行至 199 行这 15 行和第 15 纸中的第 232 行至 234 行这 3 行亡佚。另有第 9 纸部分的前 3 行（第 133 行至 135 行）误装在第 13 行（第 136 行至 148 行）之后。

　　为什么会出现这样的错配？有一些日本学者认为，目前的《书谱》是原来上下卷的合订本，并且中间有一些遗失，比如上卷的题签就可能损毁，而用下卷题签代替。至于事实如何，目前尚未有定论。

136

77. 唐代陆柬之为行书带来了怎样的发展？

陆柬之（585—638），吴郡吴县（今江苏苏州市）人。陆柬之是虞世南的外甥，他的书法早年学习虞世南，又学欧阳询，晚年改学"二王"，以行书扬名。传为陆柬之所书的《文赋》从章法到气韵、再到笔法，几乎完全出自王羲之。但是书法作为一种特殊的艺术，它自带强烈的个人色彩，即使你想亦步亦趋地学习前人，最终出来的效果也会不尽相同，"回也不

愚"的陆柬之也能根据自己对王羲之的理解进行加工创造,书写出来的作品既不离王羲之面貌,也最终呈现了自己的特色。

我们看他的书法,行笔不迟不疾,既能铺毫求润,又流丽不滞,收笔处交替清楚,敛锋得宜,也偶有回锋,但无碍字与字之间的顾盼呼应,尤可注意的是,其结体不一而极能协调一致。时有楷书之工整,时有行书之轻松,时有草书之流美。字形有大有小、有横扁有纵长,错落参差。其妍丽动人的书风、沉稳和畅的气韵,当可给人以不少新境。如果初学行书,可以从这本帖入手。

通观全帖,结体稍呈内敛,章法严谨,显然已经开赵孟頫行楷书之先河。在用笔方面,《文赋》以圆笔为主,特别是每一笔的收笔处都会有一个回转的动作,看上去内敛淳厚且不露锋芒。

从书风上看,陆柬之可以被视作一个"加强版"的李世民,也可以看作初唐继承和弘扬魏晋行书的成果,在此基础之上,后面的李邕和颜真卿把行书继续发展。可以说,陆柬之、李邕和颜真卿等人共同代表了唐代行书的最高水准。

图 77 唐·陆柬之《文赋》(局部)、台北故宫博物院藏

78. 李邕的书法为啥那么受欢迎？

李邕（678—747），字泰和，扬州江都（今江苏扬州）人。成年后主要生活在从武则天到李隆基统治的盛唐时期。因为后来曾任北海太守，所以世称"李北海"。

李邕有一句论书的名言"似我者死，学我者俗"，这句话后来被人反复化用，以至于很多人不知道其出处。李邕的意思是我们努力地继承古人，学到方法，最终是为了表达独一无二的、真实的自己。李邕前半生努力地学习古人，后半生努力地发现自己，既学到了古人的方法，也没有落入古人的窠臼，这是真正的大师成长之路。

回顾历代对李邕书法的评价，我们会发现，越往后，他的书名越大。两部《唐书》均有《李邕传》，这两篇传都对李邕的书法只字不提。唐朝人论书法也很少提到李邕，到了宋朝开始，李邕开始被重视，苏轼、黄庭坚、赵孟頫等无不受其影响。一直到了明朝，董其昌更是提出"右军如龙，北海如象"的说法，李邕这才迈进了第一排书

法家的行列。这一现象与李邕的书风有关系。中年以前，李邕紧跟王羲之，书风与陆柬之、李世民非常接近，这就导致人们对他的作品重视不足。时间会证明，那些在后来开宗立派的大艺术家，往往在早年能够长期地、忘我地、矢志不渝地追随先贤的脚步。最终，当他们的学问、内涵得到升华后，笔下便会自然地流露出他的个人风格。

比起之前的李世民、陆柬之和孙过庭，李邕显然是成就最高的一位。同样都是学王羲之，但是由于李邕特立独行的性格，反映在书法上，最终形成了一种特殊的境界。

李邕仕途不顺，于是把大部分精力放在了文艺事业上。有清朝人估算，李邕一生所书碑版达800通之多，这可能有一点夸张的成分，但是即使打个对折，数量也是相当惊人的，因为这些碑版几乎都是他自己撰文，据说个别还是他亲自上石刻出来的。从"文"到"书"再到"刻"都由一个人完成，对于能够提供"一站式服务"的高级人才，雇主肯定是十分欢迎的，所以李邕写碑名气日隆。

《宣和书谱》里说："夫人之才多不兼称：王羲之以书掩其文，李淳风（唐朝数学家、天文学家）以术映其学。文章书翰俱重于时，惟邕得之。当时奉金帛而求邕书，前后所受钜万余，自古未有如此之盛者也。"

图78　唐·李邕《麓山寺碑》（局部）
宋拓本藏于台北故宫博物院、碑藏于湖南长沙岳麓书院

79. 狂草大家张旭也写楷书吗?

张旭(约675—759),字伯高,吴郡(今江苏苏州)人,以草书扬名,但实际上除了草书,他写楷书同样精妙。今天我们可以找到一些作品,证明张旭从57岁开始,连续三年,分别在唐开元二十九年(741)、天宝元年(742)和天宝二年(743)留下三幅楷书作品。

唐开元二十九年(741),张旭书《尚书省郎官石柱记序》,一般简称《郎官石柱记》。这是一篇修订尚书省二十四司官员信息的刻石文字,原石早佚,现存一个孤本藏在上海博物馆。这篇文字也是历史上很长时间内人们认为唯一流传下来的张旭楷书。

但是如今的我们是幸运的,因为我们可以看到另外两篇张旭的楷书作品。就在第二年,天宝元年(742),一个叫严仁的人去世,他曾经做过绛州龙门县尉,我们不清楚他和张旭是什么关系,张旭为他写了一方墓志。比起《郎官石柱记》,张旭这里的字迹明显更加活泼一些,字的大小也不太统一,显得有些随意。《严仁墓志》1992年于河南洛阳出土。

图 79-1　唐·张旭《郎官石柱记序》(局部)
上海博物馆藏

141

又过了一年，天宝二年（743），张旭又为人写了一篇墓志，这个人的名字叫王之涣。这块墓志1930年就出土了，但因没有落款而不知道是谁写的，直到近年出土了《严仁墓志》，对比之后，多数人的意见认为这方墓志也是张旭写的，我个人也赞同这个观点。

这就是今天我们能见到的张旭楷书。在这三篇作品中，《郎官石柱记》写得最好，显然写得最为用心，应该是反复书写的结果。北宋欧阳修评价这篇作品道："旭以草书知名，此字真楷可爱。"如果《郎官石柱记》没有署名，恐怕没人敢相信这是张旭写的，其笔画笔笔出自欧阳询和虞世南，结字主要来自《九成宫》，少量的字有《皇甫诞君碑》的影子。另外两篇墓志写得略为随意，感觉受到虞世南的影响更大一些。可以看出，张旭在少年时代初学书法，一定是大量地临习过欧阳询和虞世南，楷书基础非常过硬，并且平时一定经常练习楷书，所以才能在接近60岁的年纪仍能写出这些法度森严、笔力雄健、雍容典雅的楷书作品。

图 79-2　唐·张旭《严仁墓志》（局部）
1992 年出土于洛阳偃师、现藏于偃师商城博物馆

80. 怀素有着怎样的传奇人生?

唐开元二十五年(737),怀素生于湖南零陵县(今湖南省永州市)。怀素幼年出家,常年在芭蕉叶和木板上苦练书法,20岁时他的书名便已冲出书堂寺,走向永州城,经常有一些大户人家请怀素写字,怀素也常留下他狂风骤雨般的墨迹。到了唐肃宗乾元二年(759),怀素23岁,他见到59岁的李白,两人一见如故,成了忘年交。怀素当场展示了书法,估计也展示了酒量,李白很少见到和自己一样狂的人,非常高兴,当即写了一首《草书歌行》,赞扬他:"少年上人号怀素,草书天下称独步。墨池飞出北溟鱼,笔锋杀尽中山兔……起来向壁不停手,一行数字大如斗。"后来很多年,怀素经常向人吟诵这首诗。

唐大历三年(768)春,32岁的怀素来到京城,就像在《自叙帖》里说到的"遂担笈杖锡,西游上国,谒见当代名公"。

怀素此前没有得到过正规的老师指点,他的第一位老师是他的表哥邬彤。怀素到了长安后很快就去拜访了表兄,邬彤把他留在家中,而且把自己在老师张旭那里学到的书法心得教授给怀素,把张芝的临池要领、王献之的纵横铺张、张旭的神鬼莫测等,一一给怀素讲解。这是怀素生平第一次有正规老师给他讲课,是对基本功的一次恶补。

唐大历七年(772),36岁的怀素在洛阳见到了颜真卿,得到颜真卿的指点。怀素还对颜真卿提了一个要求——他从怀中掏出一本收录了那些年长安诗人为他写的赞颂诗词的诗集,请颜真卿为这本诗集写一篇序,颜真卿没有推辞,就写了《怀素上人草书歌序》。

遇到颜真卿之后,怀素的书法基本功变得扎实,进入他真正的书法成熟期。所以,与绝大多数书家相反,怀素一生的书法发展是一个从自由散漫向法度靠拢的过程,是一个逆流而上的过程。

怀素一生学书刻苦,他亲自种了很多芭蕉树,专门用芭蕉叶子练习书法。据说怀素在自己的住处周围种了上万棵芭蕉树,绿意映天,

图 80-1　唐·怀素《自叙帖》（局部）
台北故宫博物院藏

因此他给自己的住处取了一个十分富有诗意的斋号"绿天庵"。这便是"怀素书蕉"的典故。但是怀素学书过于勤奋，每日挥洒千百张，写多了他就发现光芭蕉叶子还是不够用，更重要的是出门携带不方便。于是他又想了一些新办法，比如他用木板做成漆盘和漆板代替纸，随身携带着练字，最后竟然把这些木板都写穿，所以后人说怀素也是退笔成冢、洗墨成池。

图 80-2　现代·李可染
《怀素书蕉》图轴

81. 颜真卿早年有着怎样的学书经历？

颜真卿（709—785），字清臣。他出生在一个令人骄傲的家族，他父亲颜惟贞曾任太子文学。据后来颜真卿在《颜氏家庙碑》中的记述，颜氏先祖正是孔子最钟爱的徒弟颜回。这个说法是否属实还有待考证，但是从颜氏一门历代子孙的学问和人品来看，他们没有辱没颜回的名声。

后来颜真卿在撰写碑文或者书信往来的时候，落款常为"琅邪颜真卿"，这个说法的出处十分久远，要上推到其十三世祖颜含以前。那时候颜家跟随司马睿到了南方，搬家到今天的江苏江宁，经过几代的繁衍，成为江南大族。到五世祖颜之推的时候，颜家又举家迁居到了京兆万年（今陕西西安）。

图 81-2　颜真卿《裴将军诗》（局部），石刻现藏于烟台市博物馆
今浙江省博物馆藏有宋拓《忠义堂帖》，其中第三部收录有《裴将军诗》

左／图 81-1　唐·颜真卿
《臧怀恪碑》拓本
现藏于西安碑林博物馆

唐开元二十一年（733），颜真卿25岁，他通过国子监考试，进入全国最高学府。第二年又进士及第，这时他才注意到，多年来废寝忘食地读书，有一件事竟然都忘了——结婚，于是就在这一年，他与太子中书舍人韦迪的女儿结为伉俪。

唐开元二十四年（736），颜真卿28岁，他顺利地通过吏部铨选，开始担任校书郎。在担任这个官职两年后，他的母亲殷氏去世于洛阳。颜真卿悲痛万分，跟着二哥颜允南回到家中丁忧。丁忧在家，让颜真卿有了大量的时间读书写字。也许是因为母亲早年用笤帚在墙上刷字给他留下的印象特别深刻，颜真卿对书法特别着迷，他刻苦临帖、不断摸索，努力寻找着前人留下的只言片语，希望能迈入书法的殿堂。但是遗憾的是，由于没有好的老师指导，颜真卿早期书法进展很慢，这让他很懊恼。

图 81-3　唐·颜真卿《多宝塔碑》（局部）
现藏于西安碑林博物馆

图 81-4　唐·颜真卿《多宝塔碑》
现藏于西安碑林博物馆

到了开元二十九年（741），在家守丧27个月之后，年初，颜真卿服除，返回长安待职。一时间，朝廷还没有新的工作任命。于是他找到当时名震天下的张旭，从这一年的年初到第二年的9月，经常到张旭的家中求教。最终，他在张旭那里得到了用笔的法门，并且整理成为《述张长史笔法十二意》，从此书法水平一日千里。

148

82. 柳公权如何"历仕七朝"？

柳公权（778—865），字诚悬。与很多唐代才子一样，柳公权也很早慧，12岁就能作辞赋，被人称作"神童"，而且写得一手好字，书法上也很早熟。

历史上流传下来一些柳公权少年时代刻苦学书的小故事。故事本身可能不太可信，但是柳公权从小刻苦学书应该是事实。《旧唐书·柳公权传》里说："公权初学王书，遍阅近代笔法，体势劲媚，自成一家。"尽管柳公权学书是从书圣王羲之入手，但是对他影响最大的还是"欧虞褚颜"这几位楷书大师，刻苦的练习再加上他极高的悟性，柳公权很早就依靠书法成名了。

我们今天见到最早的记录是在唐贞元十七年（801），年仅 24 岁的柳公权就写下了《李说碑》。这个李说生前做过河东节度使、检校礼部尚书、太原尹，这样的"省部级高官"的墓碑能请 24 岁的柳公权书写，这在书法人才济济的大唐绝对不是寻常的现象，说明柳公权很早就展现出了超强的实力。

到了 806 年，29 岁的柳公权进士及第且高中状元，授秘书省校书郎（也有资料称柳公权是 31 岁进士及第，比如《登科记考》，在此我们不做讨论）。这一年有一个新的年号"元和"，唐宪宗李纯在这前一年继位做了皇帝，这两位同龄的年轻人都开始了自己的职业生涯。相似的开始，却不一定有相似的结局。事实上柳公

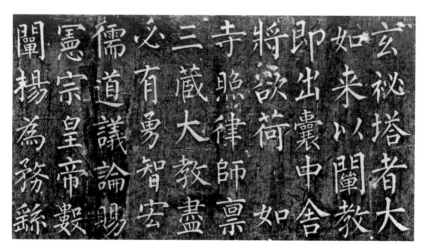

图 82-1　唐·柳公权《玄秘塔碑》（局部）
现藏于西安碑林博物馆第二室

图 82-2 唐·柳公权《玄秘塔碑》
（清末拓本）

权一生历仕七朝，侍奉了宪宗、穆宗、敬宗、文宗、武宗、宣宗、懿宗七朝天子。

"历仕七朝"确实是一个小概率事件，以至于有一些柳公权的拥趸对这件事过度解读，说柳公权凭借书法水准而在政治上长盛不衰，这显然是不了解古代政治生活才产生的过度解读。能够成为政治"不倒翁"，最主要的原因是柳公权长期担任的都是不重要的职位，所谓"一朝天子一朝臣"，指的往往是那些处于权力中心的高官，或者是某些政治势力的重要成员。对于那些长期游离于权力中心之外的人，是没有人关心的，而远离权力中心就是柳公权一生的基本状态。

柳公权可以说是唐楷的最后总结，从南朝到北朝，从初唐到中唐，楷书几乎在所有的方向都尝试过了。点画的方圆、用笔的巧拙、结体的松紧、章法的开合，这些前人探索的成果最终都被柳公权拿来"为我所用"，也都在他的作品中留下了痕迹。柳公权用笔极其灵活，藏与露、肥与瘦、方与圆、长与短，轻重有致，变化多端。董其昌在《画禅室随笔》里面说："余于虞、褚、颜、欧，皆曾仿佛十一，自学柳诚悬，方悟用笔古淡处，自今以往，不得舍柳法而趋右军也。"他强调的也是柳体笔法的古淡和集大成。

83. 杨凝式如何装疯卖傻？

杨凝式（873—954），字景度，华州华阴县（今陕西华阴）人。907年，杨凝式35岁时，已经享国289年的唐朝寿终正寝，动荡杀伐的五代十国开始了，如何活下去成为考验每个人的命题，有人舍生取义、杀身成仁，也有人苟全性命于乱世，不求闻达于诸侯。但是杨凝式却选择了另一种生存方式——装疯。不知道是不是杨凝式装疯的办法起到作用，杨家确实躲过了一劫。

杨凝式的作品一直到北宋时期还可以看到许多。黄庭坚就曾经看到过很多这样的杨凝式书法，认为可以与同时画在寺庙墙壁上的那些吴道子的画媲美，并且认为杨凝式的书法水准接近王献之。黄庭坚看过杨凝式的一些纸绢上的作品之后感叹"俗书喜作兰亭面，欲换凡骨无金丹。谁知洛阳杨风子，下笔便到乌丝阑"，也许就是看到了《韭花帖》。

《韭花帖》的字距和行距都拉得很开，这种章法布局在杨凝式以前是很少见的，

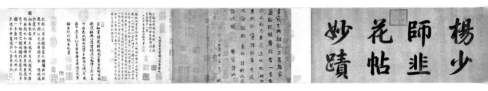

图 83-1　唐·杨凝式《韭花帖》、无锡博物院藏

布白舒朗，就别有一番面貌。明朝董其昌《容台集》称此帖"萧散有致"。《韭花帖》结字平和自然，没有任何刚强坚挺的气势，法度整齐划一。我们再看字的笔法，他用笔含蓄委婉，再也看不到唐楷的那种挺拔平滑的线条，甚至一些很基本的规律，比如唐楷横画取倾斜的侧式，都被杨凝式放弃。很多笔画都出现了看起来很随意的形状，几乎没有一笔能显示出他多年学书的功力和技巧，尽管我们从其他作品来看，他并不缺乏这种能力，但他就是要简单随意地写这么一张"小纸条"。

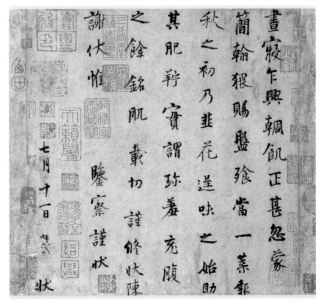

图 83-2　唐·杨凝式《韭花帖》（局部）

84. 蔡襄为什么被苏东坡评为"本朝第一"？

蔡襄（1012—1067），字君谟，兴化仙游（今属福建）人，擅长楷、行、草、隶、飞白等书体，与苏轼、黄庭坚、米芾合称"宋四家"。在北宋，蔡襄的书法是很受重视的。比如《宋史·蔡襄传》称他："襄工于手书，为当世第一，仁宗尤爱之。"比蔡襄稍晚的苏东坡也称赞道："蔡君谟书，天资既高，积学深至，心手相应，变态无穷，遂为本朝第一。"

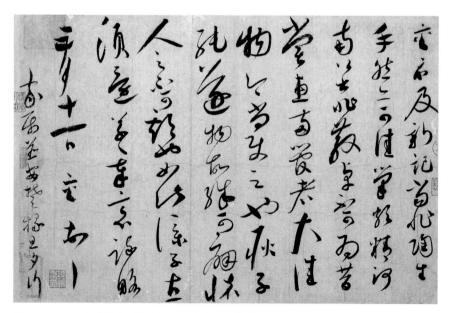

图 84-1　宋·蔡襄草书《陶生帖》、台北故宫博物院藏

恪守法度、不逾规矩，是蔡襄书法的最大特点。张怀瓘说过："文则数言乃成其意，书则一字已见其心。"蔡襄的书法跟他的性格一致，有一种对于理想的原则和恪守。蔡襄的坚持让他在晋唐法度与宋人的意趣之间搭建了一座桥梁，使书法回归到典正儒雅、法度完备的正途上，这是宋代的书法最欠缺的地方。多数宋朝书家都有入古不深、任笔为体的问题，让书法回归法度，是蔡襄最大的贡献，也是他在中国书法史上最大的价值。

他是北宋书坛的异类，却是中国书法长河的主流。

图 84-2　宋·蔡襄《海隅帖》
台北故宫博物院藏

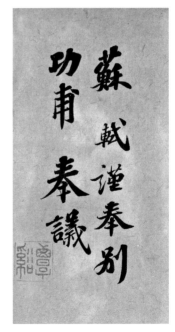

（图上方为书法长卷）

85. 苏轼的书法有何过人之处？

苏轼（1037—1101），字子瞻，号东坡居士，是中国文化史上的全才。诗文方面，他与父亲苏洵、弟弟苏辙并称"三苏"。绘画上曾经师从"表兄"文同，深得墨竹气韵。书法上也名列"宋四家"之一。

他为人豁达、豪放，书法上追求"天真烂漫是我师"。苏轼也广泛地学习过王羲之、颜真卿、徐浩、李北海、杨凝式等人，但是并没有下过太大的苦工，不光比不了张芝、怀素这样临池成墨、退笔成家，即便在"宋四家"中，基本功也是相对弱的，所以苏轼本人强烈推崇蔡襄的字，说蔡襄书法是"本朝第一"，主要是因为推崇蔡襄的基本功。

但是苏轼在书法上有两项别人很难比拟的优势：一个是他有很宽广的视野，广博的见识让他具有学识高度，他自己说：

图 85-1　宋·苏轼《功甫帖》
龙美术馆西院藏

156

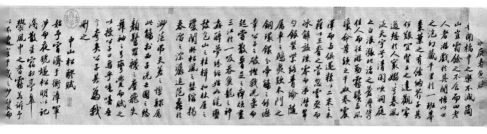

图 53-3 宋·苏轼《洞庭春色赋》，吉林省博物馆藏

"作字之法，识浅见狭学不足，三者终不能尽妙，我则心目手俱得之矣。"另一个是他的才气和学养，他的才气可以让他不必"尚韵"，不必"尚法"，唯独"尚意"，所以他的创作过程就可以很任性："我书意造本无法，点画信手烦推求。"信手之间，"意"就会自然流露，这点也是普通人很难模仿和比拟的。

86. 黄庭坚的书法老师是苏轼吗？

黄庭坚（1045—1105），字鲁直，自号山谷道人，所以世称黄山谷，北宋著名诗人、词人、书法家，与秦观、晁补之、张耒四人合称"苏门四学士"。虽然名义上是苏轼的学生，但是两人仅差8岁，其实是亦师亦友的关系，尤其是黄庭坚的学书之路，基本看不到苏轼的影子。

黄庭坚早年学习宋代周越书法，后来又遍写颜真卿、怀素、杨凝

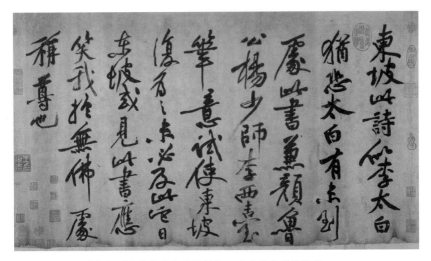

图 86-1　宋·黄庭坚《跋东坡书寒食诗帖》，台北故宫博物院藏

式等人的字，还受到《瘗鹤铭碑》的启发，最终总结出"随人作计终后人，自成一家始逼真"，形成自己的风格。

　　黄庭坚擅长写大字，用笔顿挫有力，结构奇特，经常在字中加入一些夸张的笔画，长枪大戟，中宫收紧，四周呈放射状。笔画挺拔，转折坚硬，跟怀素的圆转平滑属于两种极端。我们常说宋代书法"尚意"，指的是他们在运笔、结体、章法上突破晋唐法度，追求新的意境和情趣。黄庭坚的字用笔夸张、结字夸张、章法夸张，但是最终形成的作品却又能保持在一个恰当合理的范围内，不至于陷入怪异狂野的窠臼，能够恰到好处地停止是黄庭坚最见功力的地方。

图 86-2　宋·黄庭坚行书《华严舒卷》，上海博物馆藏

87. 米芾为何自称"刷字"?

米芾（1051—1108），字元章，号襄阳漫仕、海岳外史、鹿门居士，祖籍山西太原，后迁居襄阳（今湖北省襄阳市），而后定居润州（今江苏镇江），人称"米南宫"。传说米芾身上有三大特点：第一，好奇装异服，穿衣服尤其喜欢复古风，"冠服效唐人"；第二，好洁成癖，不能与人共用器物毛巾，甚至洗手之后只能等风吹干；第三，举止怪异，比如遇到好的石头就下拜称"兄"。有一次宋徽宗赵佶让米芾写字，米芾看上皇帝的砚台，写完字直接装入怀中，不顾墨汁飞溅，也忘记了自己有"洁癖"，赵佶也只得同意。

生活上米芾行为乖张，但是学习书法他却一丝不苟。米芾学书非常用功，在学习传统上下了很大功夫。在宋代顶级书法家中，米芾的传统功力可能最深，与蔡襄不相上下。他早年遍临诸家，曾经做过书画博士，看到过浩如烟海的北宋内府藏品，因此视野开阔。对颜真卿、柳公权、欧阳询、褚遂良之作都曾经仔细研究。

在苏东坡被贬黄州时，米芾专程上门去求教，东坡劝他学晋人法度。从此，米芾潜心研究以"二王"为代表的魏晋书风，临摹了不少晋人法帖，连其书斋也改为"宝晋斋"。传为王献之墨迹的《中秋帖》，

图 87-1　宋·米芾《参政帖页》
上海博物馆藏

很有可能就是米芾临摹的版本，其能力之强不能不令人佩服。

　　米芾对待书法也有玩世不恭的一面。有一次，宋徽宗赵佶跟他聊书法，他称自己是"刷字"。"刷"特别体现了米芾书法的迅疾劲健、畅快淋漓、变化莫测，连苏东坡都称赞他说："米书超逸入神。"但是米芾作品中也有少量字因为过于随意而显得癫狂怪异。

　　米芾还有一些书法理论著作，比如《书史》《海岳名言》等。不过米芾的评价有时候比较偏颇，比如他说："颜鲁公行字可教，真便入俗品。""柳公权师欧，不及远，甚而为丑怪恶札之祖。自柳世始有俗书。""柳与欧为丑怪恶札祖，其弟（兄）公绰乃不俗于兄，筋骨之说出于柳。世人但以怒张为筋骨，不知不怒张自有筋骨焉。""欧阳询'道林之寺'寒俭无精神。柳公权'国清寺'大小不相称，费尽筋骨。"这应与他的性格中"痴癫狂怪"的一面有很大关系。

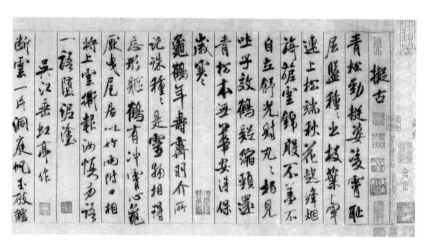

图 87-2　宋·米芾《蜀素帖》（局部），台北故宫博物院藏

图 88-1　南宋·张即之《双松图歌》（局部）
北京故宫博物院藏

88. 南宋张即之的书法有何特别之处？

张即之（1186—1266）生活在南宋后期，字温夫，历阳（今安徽和县）人。他的父亲张孝伯做到参知政事（副宰相），但是他一生仕途平淡。张即之的书法博采众长，尤其深受颜真卿和米芾的影响，特别擅长写擘窠大字。《宋史·张即之传》里面记载："即之以能书闻天下，金人尤宝其翰墨。"连北方的金国人都珍爱张即之的书法。

我们今天还能看到张即之的《双松图歌》和《大字杜甫诗》，都是大字长卷作品，有人称赞说"有长风破浪之势"，后

世文徵明的大字中也能找到张即之的影子。我个人建议，今人若要学写大字，张即之书法是一个不错的选择。

张即之书法整体风格端庄而厚重、稳健而开张、坚实而灵动，有颜真卿的厚重、褚遂良的温润、黄庭坚的挺拔、米元章的潇洒。张即之的字用笔爽劲，很多精彩的长笔画都以侧锋取势，顾盼生姿。因为行笔比较快，所以还经常有丝丝露白的飞白书效果，平添了一种苍劲豪迈的意态，这种苍劲和豪迈在南宋显得如此地稀缺。

图 88-2　南宋·张即之楷书《待漏院记卷》（局部），上海博物馆藏

图 89-1　元·赵孟頫楷书《帝师胆巴碑卷》(局部)
北京故宫博物院藏

89. 对赵孟頫的评价为何会出现两极分化现象?

赵孟頫(1254—1322),字子昂,号松雪道人,浙江吴兴(今浙江湖州)人。生活在宋末元初,是宋太祖第二子赵德芳的后裔,是赵匡胤的十一世孙。书法上篆、隶、草、行、楷书俱佳,但是后世对于赵孟頫书法的评价向来有两种云泥之别的看法。

一种看法说赵孟頫的字柔媚无骨,并且简单,非常容易学。董其昌和傅山早年都曾经发表过类似观点,这一派说法的理论支撑就是以人品论书品,"薄其人遂薄其书"——我瞧不上你这人,也就瞧不上你的字。赵孟頫本来是赵宋宗室,结果委身仕元,所以他们认为他的人品有问题,进而说他的字圆滑无骨,和人一样没有气节。

但是,还有一类评价,也是后世人对赵孟頫的主流看法,说他的书法秀逸遒劲,用笔精妙,是"二王"正统一路。尤其是赵孟頫的楷书,位列书法史"欧颜柳赵"楷书四大家之一,世称"赵体"。

要知道,在唐朝之后再创立一种楷书法度,并风行500年,无人能出其右,这是一个相当难得的成就。因为唐人的楷书已经登峰造极,似乎穷尽了楷书的风格样式。谁知过了几百年,赵孟頫竟然在唐

163

图89-2　元·赵孟頫《洛神赋》（局部），天津博物馆藏

人中间生生挤出一个位置，自成一家，可
以说厉害到"令人发指"的程度。与唐楷
的庄严、肃穆、挺拔相比，赵孟頫的楷书
多了一分活泼、温润和灵动，为楷书重新
开辟了一种审美的可能性。我们可以这样
简单地理解，赵孟頫在楷书中加入了行书
的笔意。

　　至于赵孟頫的人品，因为赵孟頫仕元
的时候宋朝早已灭亡，赵孟頫并不是双方
对峙时投敌叛国，在千万汉人都已经臣服
蒙古人的前提下，单独指责赵孟頫似乎有
失公道，尤其是今天蒙古族已经成为中华
民族的一部分，赵孟頫的选择更加被我们
理解。事实上，傅山和董其昌等人在晚年
也非常推崇赵孟頫的书法。

90. 鲜于枢如何参悟笔法？

鲜于枢（1246—1302），字伯机，号困学山民、直寄老人，是元代著名的书法家。从《鲜于府君墓志铭》的记载可以得知，鲜于枢的家族累世均为读书人，这样的底蕴给他带来深远的影响。据说他幼时从祖母的墨迹中得到沾溉，后又向金代书家张天赐请教。

他虽居住在扬州、杭州等地，但因出生在汴梁（今河南开封），所以有着北方人的慷慨豪气，身材也高大魁梧，胡须浓重，被朋友们称为"髯公"。柳贯说他"面带河朔伟气，每酒酣骜放，吟诗作字奇态横生。其饮酒诸诗，尤旷达可喜；遇其得意往往为人诵之"，意思就是说这个气概不凡的北方汉子喝多了之后有点"浪"，

图 90-1　元·鲜于枢行书《五绝诗》
北京故宫博物院藏

165

图 90-2　元·鲜于枢楷书《老子道德经卷》（局部），北京故宫博物院藏

酒后写出来的诗更加恣意旷达，遇到得意之作还非要给人大声朗诵出来（当属于非常自我且强输出的类型）。

正是这种随意自傲的性格，令他在公庭之间常常与上司争论是非，一言不合便拂袖而去，这也使他曾三次去官遭贬。而这种一针见血、针砭时弊的个性非常受老百姓的尊崇，大家亲切地称他为"我鲜于公"，以此表达对他的爱戴。

《石渠宝笈》《大观录》等书里记录了鲜于枢临摹王羲之《十七帖》、王献之《群鹅帖》、颜真卿《鹿脯帖》和怀素《自叙帖》等多种墨迹的经历。同时，他还善于师法自然，据记载，他"早岁学书，愧未能若古人，偶适野见二人挽车行淖泥中，遂悟笔法"，这与张旭观剑舞、黄庭坚见荡桨悟出笔法同出一理。

图 90-3　元·鲜于枢《御史箴》（局部）美国普林斯顿大学艺术馆藏

鲜于枢的书法风格如刘欣耕先生所言："结字严谨而纵肆，点线爽健而富有立体感，挥运之中意气雄豪而出入规矩。他以深厚的功力表现出了对书法形式美的追求和创造力，从而也表现了自己的气质、人格。"

91. 康里巎巎如何推动汉文化发展？

元代，蒙古贵族入主中原之后开始接受并喜爱汉文化，他们体会到汉字的无穷魅力进而学习书法，其中有一些造诣卓越的，成了一批少数民族文人书家，元中期的康里巎巎（náo）就是其中之一。

康里巎巎（1295—1345），字子山，号正斋、恕叟，康里（元代属钦察汗国，今哈萨克斯坦共和国境内）人。他的先祖是蒙古族人，入元后进入中原，又列入色目康里部。他的父亲东平王不忽木是元朝名臣且精于汉学，《元

史·不忽木传》里说其"资禀英特，进止详雅，世祖奇之，命给事裕宗东宫，师事太子赞善王恂"。由此看来，康里巎巎的基因是很好的，精于汉学的家风是一粒种子，使他幼承汉学、博览群书。读的书越多他便越热衷于对汉文化的继承，并常常以屈原、柳宗元这样的忠良自勉，由此养成了忠直清廉的性情，一生深得元室帝王的器重。初授承直郎集贤待制，曾任秘书监丞，后拜监察御史……一路升为中书右司郎中，文宗时更是晋升为奎章阁侍书学士、翰林学士承旨、知制诰兼修国史等。

他身居高位，数职加身却仍十分用功，以书名世。他的信札《草书尺牍》，虽草草不工，却笔笔合于法度，随性所至，极为精彩。写到最后因纸短语长的篇幅所限

图 91-1 元·康里巎巎行草书《奉记帖》，北京故宫博物院藏

图 91-2　元·康里巎巎行草书《谪龙说》（局部）
北京故宫博物院藏

而有所添加补写，但也未让人觉得拥挤，反而因字与行之间能做到"揖迎避让"而更显得通透灵气，密而不闷。今散藏于各大博物馆的其他作品，如《唐元缜行宫诗》《渔夫辞册》《草书述笔法》，颇具唐晋风度，他所写的《李白古风第十九首》诗，字体秀逸奔放，深得章草和狂草的笔法。《元史·本传》称他："善真行草书，识者谓得晋人笔意，单牍片纸，人争宝之，不翅金玉。"

康里巎巎在整个元代和整个书法史上都是举足轻重的，除了他对书法艺术的造诣之外，更难能可贵的是，他努力吸取汉文化的精髓，丝毫没有偏见，并排除了民族隔阂和地域的界限，为进一步融合与推动汉文化的发展作出了卓越的贡献。

92. 祝允明的草书特点是什么？

祝允明（1460—1526），字希哲、晞喆，苏州人。擅诗文，尤工书法，与唐寅、文徵明、徐祯卿并称明代"吴中四大才子"。他觉得自己相貌奇特古怪，又天生六指，所以字"枝山"以自嘲。

祝允明以善草书闻名于世。要论他的草书特点，先要从他的书法主张说起。他认为书法要以"神采"为最终目的，要"性"与"功"并重，前者指人的性情与精神，后者指人的能力和功夫。他认为有功力而无精神境界者，则作品完全没有神采；而有至高的精神却没有表达的技巧与功夫者，则作品神采又无法显露。

祝允明认为技法上必须有自己的独到之处，同时，他也反对时人忽视传统，认为唐人能循前人之理，"宋四家"也不差，都有可取之处，而后便大变传统，古法遭到败坏，大多流为恶怪，所以要知书法的

图 92-1 　明·祝允明草书《杜甫秋兴诗轴》、辽宁省博物馆藏

图 92-2　明·祝允明草书诗帖《名都篇》

本来面目，必须先向晋唐学习。

他的草书融合了张旭与怀素两个人的书风，用笔非常狂放，行与行之间的距离紧凑，形成一种汪洋恣肆的视觉效果，成为后来草书学习者与草书继承者的榜样，人称："枝山草书天下无，妙酒岂独雄三吴！"北京大学教授、引碑入草的开创者李志敏曾评价："祝枝山的狂草，骨力弱于旭、素，但在宋人影响下，又自成一格。"

图 92-3　明·祝允明草书自诗卷、上海博物馆藏

171

图 93-1　明·文徵明行草墨稿（局部），北京故宫博物院藏

93. 文徵明对待书法的态度有多虔诚？

　　文徵明（1470—1559），自号衡山，苏州人。与大部分书家聪明伶俐且生在书香世家不同，文徵明生于一个武官家庭，且生性迟钝，直到 8 岁还不会说话，有点自闭的性格大概跟童年母亲早逝、他被寄养在外祖母家的经历有关，但父亲却认为这孩子没毛病，并预言他是大器晚成。

　　事实证明，刻苦可以弥补天资的不足。《书林纪事》里有这样的记载："文徵明临写《千字文》，日以十本为率，书遂大进。平生于书，未尝苟且，或答人简札，少不当意，必再三易之不厌，故愈老而愈

精妙。"每天写出一万字的高强度练习让文徵明进步很快，而且对于写字这件事，他从来不草率糊弄，就连给人回信时，稍微有一点不如意便要三番五次地改写，因此他的字越写越精进、美妙。

文徵明写的大字受宋元名家影响比较

图93-2　明·文徵明小楷《千字文》

多，尤其是受到苏轼和黄庭坚的影响，笔画舒展挺拔，意态灵动雄强。但是文徵明最为人称道的还是小楷，他的小楷舒展自如、骨力劲健、端正方整、一丝不苟，直追钟繇、"二王"的古意。令人吃惊的是文徵明在年近九旬的时候仍然能手书蝇头小楷，比如82岁时所书《归去来辞》，83岁书写的《离骚经》，88岁时书的《小楷真赏斋铭并序》，可以看出文徵明在经过多年不间断的临习后，手的稳定性超乎常人。

文徵明年近90岁时还孜孜不倦，为人书墓志铭，还没写完，便置笔端坐而逝。他用一生坚守了自己的初衷。从他学习书法的整个经历来看，并没有什么秘诀，就是虔诚、用功、发奋。

图93-3　明·文徵明草书诗卷（局部），无锡博物院藏

图 94-1　明·徐渭草书《论书法卷》（局部）
北京故宫博物院藏

94. 徐渭的书法为何狂放不羁？

徐渭（1521—1593），字文长，号天池山人、青藤道士，浙江绍兴人。他出生于没落的官僚世家，刚出生不足百日，父亲便去世，在他 10 岁时，地位卑微的生母被赶出家门。他天资出众，是出了名的神童，但他屡试不第。中年随胡宗宪抗倭，展示出出奇的军事能力，后来胡宗宪败亡，他九次自杀未死，又因误杀妻子而下狱。徐渭一生才华横溢却命途多舛，最终因病而死，这样的经历导致了他的书法、绘画都别具一格，狂放不羁。

徐渭曾说自己"书法第一，诗第二，文第三，画第四"，对自己的书法表现出相当的自信。他的书法用笔忽粗忽细、忽大忽小、忽干忽湿，狂放的线条具有强烈

的节奏感，气势磅礴。徐渭的作品中常常看不到中和平淡的面貌，也没有规规矩矩的法度，取而代之的是一种才华横溢的流露、疏狂孤傲的叛逆、压抑内心的宣泄，笔飞墨舞，一片狼藉。不同于张旭、怀素的癫狂，他是全身心地用毛笔诠释自己的内心，是愤懑的倾泻、血泪的挥洒、痛苦的呼号，是大地之下勃然烈焰的迸发，是借点画来冲刷自己胸中的种种块垒。

本应光芒万丈的艺术家在他73岁去世时，身边只有一只狗相伴，可谓孤苦。后被世人誉为"中国版的凡·高"。

图94-2　明·徐渭行书诗词卷（局部），上海博物馆藏

95. 董其昌为何发奋学书?

董其昌（1555—1636），字玄宰，号香光居士，明代松江华亭（今上海市）人。他的书法遍习晋唐宋元诸家，汲取古人的精华，潇洒生动，风华自足。由于他广泛地接触艺术品，所以精于品鉴，我们今天见到的很多古代艺术品都经过董其昌的鉴赏和确认。他也为古代书画艺术的识别和整理工作作出了重要贡献。

根据董其昌自己在《画禅室随笔》中的介绍，他学书很晚，17岁才开始学书法，晚于他的一位堂兄。有一次他跟堂兄一起去郡里参加考试，虽然他的学问很好，但是因为他的字太差，所以郡守袁洪溪就把他列到了第二名。被现实毒打过的董其昌从此发奋临池，先是学习颜真卿、虞世南的苍劲挺拔，后来又改学王羲之的华丽多变，最后又学习钟繇的朴拙高古，从《多宝塔》学到《宣示表》，遍临诸家后终于入古出新，自成体系。

图95-1　明·董其昌行书《论书卷》（局部），北京故宫博物院藏

图 95-2 明·董其昌行书《醉翁操册》
北京故宫博物院藏

明代何三畏在《云间志略》中说董
书:"玄宰精诣八法,不择纸笔辄书,书
辄如意,大都以意成风,以无意取态,天
真烂漫而结构森然,往往有书不尽意者,
龙蛇云物,飞动腕指间,此书家最上乘
者也。"

图 95-3 明·董其昌楷书
杜诗轴、北京故宫博物院藏

图 95-4 明·董其昌《跋蜀素帖》、现藏于台北故宫博物院

96. 傅山的"四宁四毋"书法理论是什么?

傅山（1607—1684），字青主，号丹崖翁、大笑下士等，阳曲（今山西太原）人。他生活在明末清初，一生桀骜不驯，个性极强。明朝的覆灭对他打击很大，强化了他倔强不屈的性格，进而对他的书风产生影响。

傅山的书法基本功非常扎实，篆、隶、楷、行、草无一不精。他提出了"四宁四毋"理论："宁拙毋巧，宁丑毋媚，宁支离毋轻滑，宁真率毋安排。"意思是宁可写得拙朴也不能露出华巧之色；宁可写得丑，也不能媚俗；宁可参差分散，也不要轻佻浮夸；宁可信笔直书，也不能刻意点缀。可谓打破了传统美学的束缚，提出了"拙、丑、支离、真率"的审美标准，这也是他的书法创作的理论基础。与他有着相似美学思想的明代文震亨在《长物志》中说："随方制象，各有所宜，宁古无时，宁朴无巧，宁俭无俗。"

傅山的大字运笔方法独到，弱化了书写技巧，自然流露毛笔的力度，营造出行云流水、酣畅淋漓的感受，极具艺术感染力。另外傅山的小楷也写得极为精到。邓散木在《临池偶得》中说："傅山的小楷最精，极为古拙，然不多作，一般多以草书应人求索，但他的草书也没有一点尘俗气，外表飘逸内涵倔强，正像他的为人。"

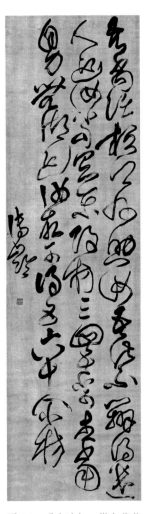

图96　明末清初·傅山草书《临阁帖》
北京故宫博物院藏

179

97. 刘墉的笔下真的没有古人之风吗?

刘墉(1719—1804),字崇如,号石庵、日观峰道人等,山东诸城人,与梁同书、翁方刚和王文治并称"清代四大书家"。他有点驼背,所以在民间有个外号叫"刘罗锅"。他是首席军机大臣刘统勋的长子,

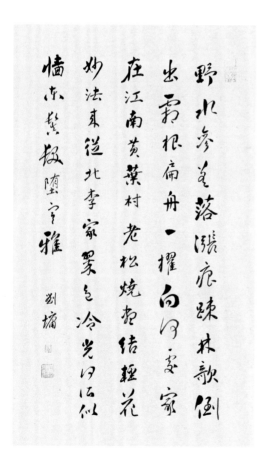

图 97-1 清·刘墉行书诗轴
北京故宫博物院藏

180

乾隆十六年（1751）进士。有着"浓墨宰相"之称的刘墉，喜用厚墨，字迹初看时像圆软的棉花，细看之下却刚劲有骨，即所谓"貌丰骨劲、味厚神藏"。虽然当时乾隆皇帝独宠"馆阁体"，但刘墉在严格的规范之中仍然敢于创新，自成一家。由于这种做法，他受到了当时书法圈同行们的质疑，翁方纲就是其中之一。

书法史上曾流传一段佳话。据说翁方纲有一个女婿恰巧是刘墉的学生，此人好奇心很重，喜欢打听岳父大人对老师的看法，又喜欢在中间传话。话说有一天，他正看翁方纲练字，一笔一画十分规范，就问："岳父，您和我的老师都是当代的大书法家，但我从来没有听您评论过我老师的书法，您今天给我谈谈吧！"翁方纲并没有正面回答，而是说："你回去问你的老师，他写的字哪一笔是古人的？"于是翁方纲非常耿直地去问老师。刘墉也不生气，笑着把问题抛回去："你回去也问问你的岳父，他写的字哪一笔是他自己的？"

看来，这二人对书法持有截然不同的见解，刘墉是创新派，翁方纲是守旧派。那么，刘墉的笔下真的没有古人之风吗？其实不然，徐珂在《清稗类钞》中称赞刘墉时说的是："文清书法，论者譬之以黄钟大吕之音，清庙明堂之器，推为一代书家之冠。盖以其融会历代诸大家书法而自成一家。所谓金声玉振，集群圣之大成也。其自入词馆以迄登台阁，体格屡变，神妙莫测。"

由此可见，刘墉的书法善学前贤而又有自己的主张，师古却并未拘泥于此，最终创造性地发展出了自己的个性书风。

图 97-2　清·刘墉行楷书诗文卷
北京故宫博物院藏

98. 邓石如的篆书有什么特点?

篆书在唐代李阳冰之后,很少再出大家,但是清代邓石如打破了这个僵局。邓石如(1743—1805),号完白山人、笈游道人等,怀宁(今安徽安庆)人。他是清代碑学思潮兴起后第一位全面实践和体现碑学思潮的书法家,他以隶入篆,提高了篆书的书写性,又具独特的审美价值,具体表现在以下几个方面。

(1)具有隶书笔意。

在起笔与行笔方面,邓石如都具有浓烈的个人特点。首先,他以"蚕头"起笔,笔尖极其微妙地绕了一个小圈,就像蚕的头,故而得

图 98-1 清·邓石如篆书
《荀子宥坐篇》轴
北京故宫博物院藏

182

图 98-2 清·邓石如篆书《心经》

名，这一大胆的改动使他迥异于前人的用笔习惯；其次，他改进了小篆线条粗细一致的特点，从等线体变作中间细、两头粗，兼具了隶书中"蚕头燕尾"的特点；最后，他在点画连接、转折处大量运用了曲线，令字呈现出"一波三折"之态，神采飘逸。

（2）瘦长的结体方式。

邓石如的小篆对前人的瘦长结体做了进一步的夸张，他将字的上半部分进行了空间压缩，将下半部分舒展开来，形成一种上密下疏的视觉效果，呈现出瘦而不失丰腴的总体风格。

（3）不对称的布局。

与前人的高度对称不同，邓石如刻意安排了不对称，具体表现在笔画上的参差不齐、结构上有了不同的空间缩挤，具有很强的随性感。大体效果还是整齐的，但个体有着很大的不同与变通，这便是邓石如所追求的境界。

（4）雅俗共赏。

邓石如出身布衣，他的审美趣味具有平民色彩，他把小篆天生具有的威仪和神圣感做了消解，因而做到了雅俗共赏。

图 98-3　清·邓石如篆书四箴四条屏、北京故宫博物院藏

184

99. 伊秉绶的隶书如何做到入古出新？

伊秉绶（1754—1815），字组似，号墨卿，晚号默庵，清代大书法家，福建汀州（今长汀）人。乾隆五十四年（1789）进士，任刑部主事，后擢员外郎。在京城期间曾拜书法大家刘墉为师。30多岁的伊秉绶曾因写得一手工整的隶书而博得乾隆皇帝的喜欢。中年以后，其书法逐渐放纵飘逸，自成高古博大的气象，与邓石如并称"南伊北邓"。

伊秉绶的隶书发扬了汉碑中雄伟古朴的一面，用笔雄壮大气，气势恢宏，笔画平直，分布均匀，具有强烈的个人风格面貌，他的大字对联在当时可谓称雄天下。他大胆地简化了传统隶书中"一波三折"和"蚕头雁尾"等典型技法，他的笔画粗细变化微弱，大多是方头方尾。但是他的结构紧密严整，具有苍茫劲健的古穆气息。

图 99-1　清·伊秉绶行书诗文

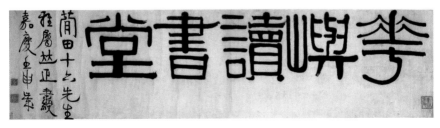

图 99-2　清·伊秉绶隶书五字横幅
北京故宫博物院藏

后来伊秉绶把自己一生的书法心得总结为32个字传授给儿子："方正，奇肆，姿纵，更易，减省，虚实，肥瘦，毫端变幻，出乎腕下，应和凝神造意，莫可忘拙。"

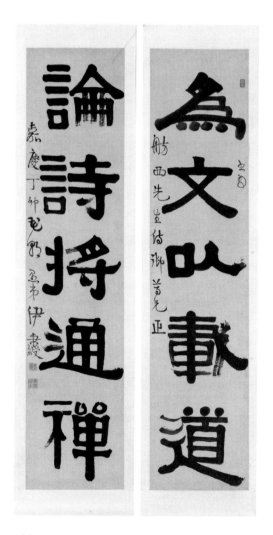

图 99-3　清·伊秉绶隶书五言联
北京故宫博物院藏

100. 康有为为何尊碑抑帖？

当一种艺术雅到了极致便会让人感到厌倦和单调，楷书的法度严谨到唐朝达到顶点，在一定程度上使得后人对楷书的练习变得程序化，此后楷书的面貌变得标准化。到了明朝，由于科举取士的日益僵化，出现了一种称为"台阁体"的书风。清朝则进一步演变为"馆阁体"，"馆阁体"楷书是科举考试规定的官方字体，追求美观、大方，同时也要求标准、规范，于是受到"千人一面"的批评。

书法的发展客观上也需要引入一些"俗"的书体进行中和和对冲，起到借鉴作用，从中找到新的发展和突破，于是魏碑就被当成这种"俗"字的代表。这是书法向前发展的内在需求，也是碑学复兴的内在逻辑。

再加上"馆阁体"的制度确实伤害了一些人。科举制到了明清，在中央的会试是要糊名誊录的。"糊名誊录制"最早出现在唐武则天时期，当时并没有形成固定的制度。直到北宋时期，"糊名誊录制"形成一整套严密的管理体系和操作规范，考生的书法是不影响成绩的。但是在基层考试阶段就没有这么严格地执行誊录制度，所以很多有才学的人因为书法很差吃尽了苦头，比如龚自珍、康有为在考举人

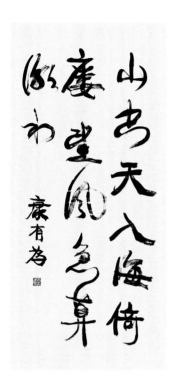

图 100-1 清·康有为行书轴联

的时候都是屡试不中，就是因为写不好"馆阁体"。康有为考举人前六次乡试都是铩羽而归，但他仍不泄气，接着考，结果连续考了17年，据说每次都是考官看见康有为卷子上的"臭字"，直接略过不看。最后一次考官认真读了他的文章，于是36岁的康有为才勉强考中举人。到礼部组织的会试就誊卷了，书法不会直接影响成绩了，于是康有为两年之后马上就中了进士。

有这样经历的康有为自然恨"馆阁体"，但是他明白"馆阁体"的背后是从王羲之到唐楷，再到赵孟頫这样一路下来的帖学作为根基的正统书风。要攻击"馆阁体"，就要从根本上攻击整个帖学书法。当时，正赶上清朝金石文字学兴起，所以他在《广艺舟双楫》里对几乎整个书法史都发起了疯狂的攻击，把帖学书法说得几乎一无是处，一反宋朝以来对《淳化阁帖》的推崇，提出"尊碑抑帖"的观点。

图 100-2 清·康有为行书录语轴
北京故宫博物院藏

参考文献

[1] 朱仁夫 . 中国古代书法史 [M]. 贵阳：贵州教育出版社，2010.

[2] 【唐】张怀瓘 . 书断 [M]. 杭州：浙江人民美术出版社，2012.

[3] 旧唐书·宗室列传 [M]. 北京：中华书局，1975.

[4] 【英】迈克尔·苏立文著、徐坚译 . 中国艺术史 [M]. 上海：上海人民出版社，2014.

[5] 宗白华 . 美学散步 [M]. 上海：上海人民出版社，2015.

[6] 杨仁恺 . 国宝沉浮录 [M]. 沈阳：辽宁人民出版社，2020.

[7] 【以色列】尤瓦尔·赫拉利著、林俊宏译 . 人类简史：从动物到上帝 [M]. 北京：中信出版社，2014.

[8] 【北宋】宣和画谱 [M]. 北京：人民美术出版社，2017.

[9] 【清】鲁一同 . 王右军年谱颜鲁公年谱 [M]. 杭州：浙江人民美术出版社，2017.

[10] 【唐】孙过庭 . 孙过庭书谱 [M]. 武汉：湖北美术出版社，2017.

[11] 郑红峰 . 三希堂法帖 [M]. 北京：光明日报出版社，2012.

[12] 范文澜 . 中国通史简编 [M]. 北京：商务印书馆，2010.

[13] 周振鹤 . 中国历史政治地理十六讲 [M]. 北京：中华书局，2013.

[14] 曹宝麟 . 中国书法史·宋辽金卷 [M]. 南京：江苏教育出版社，2019.

[15] 王镛 . 中国书法简史 [M]. 北京：高等教育出版社，2004.